視覺與建築

Sight and Architecture

松岡 聰＋田村裕希＝著

視覺與建築

作　　　者／松岡聰、田村裕希
譯　　　者／李曉雯

發 行 人／黃鎮隆
協　　理／王怡翔
副　　理／田僅華
責任編輯／楊裴文
美術監製／沙雲佩
美術編輯／陳惠錦
封面設計／李政儀
公關宣傳／邱小祐
版　　權／林孟璇、劉惠卿

印製／明越彩色製版印刷有限公司
出版／城邦文化事業股份有限公司　尖端出版
　　　台北市民生東路二段141號10樓
　　　電話：（02）2500-7600　傳真：（02）2500-1971
　　　讀者服務信箱：tien@mail2.spp.com.tw

發行／英屬蓋曼群島商家庭傳媒股份有限公司
　　　城邦分公司　尖端出版　行銷業務部
　　　台北市民生東路二段141號10樓
　　　電話：（02）2500-7600　傳真：（02）2500-1979
　　　讀者服務信箱：sandy@spp.com.tw

劃撥專線／（03）312-4212
戶　　名／英屬蓋曼群島商家庭傳媒（股）公司城邦分公司　帳號／50003021
◎劃撥金額未滿500元,請加付掛號郵資50元◎

法律顧問／通律機構　台北市重慶南路二段59號11樓

◎台灣地區總經銷
　中彰投以北（含宜花東）經銷商／高見文化行銷股份有限公司
　電話：0800-055-365　傳真：（02）2668-6220
　嘉義（雲嘉以南）經銷商／威信圖書有限公司
　電話：（05）233-3852　客服專線：0800-028-028
　高雄經銷商／威信圖書有限公司
　客服專線：0800-028-028
◎馬新地區總經銷
　城邦（馬新）出版集團 Cite（M）Sdn Bhd（458372U）
　電話：603-9056-3833 傳真：603-9056-2833
　E-mail：citeckm@pd.jaring.my
◎香港地區總經銷
　城邦（香港）出版集團 Cite（H.K）Publishing Group Limited
　電話：2508-6231 傳真：2578-9337
　E-mail：hkcite@biznetvigator.com

版次／2011年1月　初版　Printed in Taiwan　ISBN 978-957-10-4351-7

國家圖書館出版品預行編目資料

視覺與建築／松岡聰, 田村裕希作；李曉
雯譯. --初版. --臺北市:尖端, 2011.01
面；公分

ISBN 978-957-10-4351-7 (平裝)

1.建築 2.視覺設計 3.空間設計

921　　　　　　　　　　　99012496

Introduction

前言

　　現在看建築的意義已經與過去大不相同。現代的我們最熟悉的建築體驗，就是從數十英吋的距離，信手翻閱B5或B4尺寸的建築雜誌或作品集。喜歡的畫面多停留一些時間，其他的內容則幾乎是匆匆一瞥，任由縮小化的各式各樣影像飛入眼底。

　　實際置身於建築空間、親身感受建築的機會則是越來越少。由於建築媒體的發達，想看的建築照片或動畫，雖然可能多少有所限制，但通常可以馬上到手。反過來說，經由照片這個媒介，還可以一探無法實際體驗的私人住宅室內、非公開的古老建築等。

　　這些變化，對於建築物的存在方式或者空間的營造方式，都產生了影響。容易拍攝成照片的空間或建築，脫離其實際狀態而流通；為了傳達空間，其設計過程（研究）或者與現實空間脫離的繪圖均具有真實性，補強了實際存在的空間。而視覺性的整理出建築的想法（概念），特意減少空間的種類，以將建築的本質全部收錄在一張照片中的想法，也隨之誕生。

　　本書將介紹，透過眼睛這個並非完美的媒介，以及各種傳達建築或空間的媒體，空間與建築不僅產生「視覺化」的樣式，也為其本身的表現形式帶來變化。期望本書可以提供觀察空間的新線索，同時也希望讀者，在嘗試將空間構想視覺化為精確形象之時，能夠以標記法或表現法等概念，交錯發想並加以活用。

Sight and Architecture

Contents 目錄

100 **Chapter ❸ 第三章**

Notation & Presentation
標記法與表現法

【空間的表現法】【過程】【概念】●標題●無標題 ●標語【研究】●研究●草圖●提案●一覽 【圖面】 ●圖面●平面圖／剖面圖●線種／線幅●密度 【模型】 ●模型用圖面●模型●人物模型●比例尺（縮尺）【模型照片】●對比物件（scale object）●傢俱的量●模型照片的滿版與圖框【繪圖／透視圖／圖示】●合成 ●連環圖●選樣 【文章】●文字●文字方塊●圖説● 字型大小●換行 【設計圖】● A4 ● A2~0 ● A3 ●配置●設計圖●設計圖中的滿版與圖框●留白【展示】 ●格式統一●樣張●圖板組合 【其他】●競圖●簡章 ●提出疑問

Histor
Sight
Archit

[第一章]
視覺與建築的歷史

y of

&

ecture

視覺與建築的歷史

在思考關於視覺與建築的歷史之時，可以有兩個方向。一個是產生視覺的空間變遷史，另一個則是視覺性地表現空間或建築的手法與技術（標記法，notation）的歷史。正如同由於顯微鏡的發明而能夠看到過去肉眼所看不到的極小空間一般，直到現代人類仍一直不斷地在擴張視覺空間。與此同時，藝術家或建築家們也發展出用於描繪擴張的現實空間的視覺上的技術，以及用於營造嶄新空間的圖面標記與表現手法。下文將簡單介紹這兩種相互影響、並肩前行的「視覺與建築的歷史」。

視覺空間的歷史

視覺空間的歷史，始於古希臘神殿，為謀求完整的視覺對象，而將錯視（眼睛的錯覺）納入計算來進行設計的視覺補正（圖1）。隨著人們在古羅馬時代認知到三次元空間的物理性量，內部空間（interior）成為建築應處理的對象。之後

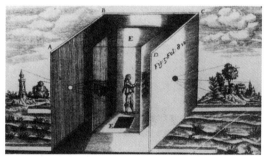

2. 暗箱，1646年

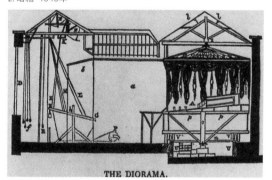

THE DIORAMA.

3. 倫敦西洋鏡館 1823年／觀眾靜止不動，觀賞以特定速度迴轉的機械裝置。

歷經中世紀的圖像時代，在十五世紀之後，暗箱（Camera obscura，圖2）除了是將立體三次元風景寫入二次元平面的裝置之外，同時也是知覺與知覺對象一體化的古典式眼光的模型。

1790年代勞勃‧派克利用縝密的透視圖法企劃了超廣角全景圖，1822年達蓋爾（Louis-Jacques M. Daguerre）進一步發展全景，發明了西洋鏡（透視畫館，diorama）（圖3），展現了搭配聚光燈、有色光、草、石等元素而成的人工風景。這對於十九世紀的舞台裝置、繪畫、世界博覽會的展覽會場（圖4）等也產生了影響。更由於十九世紀鐵路的發達，車窗風景不停地變

1. 誇張地描繪多立克柱式神殿的視覺補正（法國建築史學家奧古斯特‧舒瓦西（Auguste Choisy））／如果沒有視覺補正，水平線中間會鬆弛，建築物全體看起來會往上擴大，因而採逆向手法表現。

化所產生的高速視線，實現了全景式的眺望。具有圓形型態的全景、讓人可隨時間展開視覺經驗的西洋鏡、隨鐵路高速移動的視線，均帶來了與遠近法的繪畫和局部化沉靜視線的暗箱明顯迥異的，遊走式視線的不平均性。

另外，在1820年代，隨著普基涅（Purkinje）等人進行視覺暫留定量的研究（圖7），以及留影盤（thaumatrope）與留影轉盤（Phenakistoscope or Phenakistiscope）（圖5）等利用視覺暫留原理的裝置之發明，人們領悟到了視覺也有時間上的差異。而後可實現立體視線的立體照相鏡（stereoscope）在1860年代

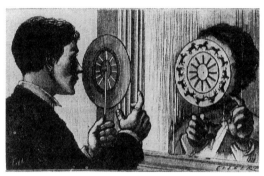

5. 在鏡子前使用留影轉盤的情形／這是利用視覺暫留原理的裝置，當轉動圓盤時，畫在圓盤上的個別的圖像便彷彿動起來一般。

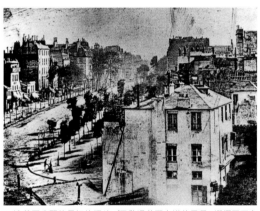

6. 達蓋爾公開的最初的照片／巴黎湯普爾大道的風景。選擇了不會活動的建築物作為照片主題。

大為流行，成為製造大眾視覺文化「實境」效果的手段，證明了視覺會生理性地融合兩眼各自不同的印象，是不安定的。同時期費希納（Gustav Theodor Fechner）闡明了感覺與刺激的函數關係，並歸納出一個結論，那就是視覺與造成視覺的內容沒有關係，而是可抽象式地交換的數量之大小。

接著就是社會性與文化性衝擊最大者照片的發明。1839年達蓋爾發明了實用的照相技術（圖

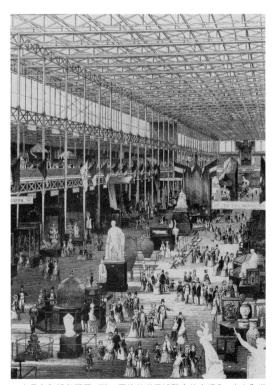

4. 水晶宮內部與觀眾／第一屆倫敦世界博覽會的會場內，來自全世界的物品集中在此，誕生了同列展示的巨大展覽空間。

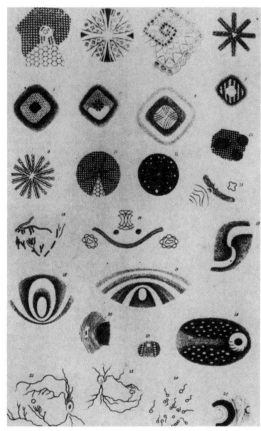

7. 普金耶（Jan Evangelista Purkyně）所繪製的視覺暫留圖，1823年／研究視覺暫留的持續時間以及型態的轉變。對於視覺的呈現帶有時差，進行了實驗。

6），之後藉由負片、正片等可複製的技術，使得照片成為傳達空間的最重要手段。這不只意味著將建築物拍攝成照片，也可以說是建築開始成為能夠被看見的存在的瞬間。在此之前，因為過於龐大而無法一覽無遺的建築，或是從未造訪過的空間，藉著照片這個流通的媒介，人們得以一窺其中。到了1850年代，世界第一本攝影集出版，1852年因為蒸氣飛行船的發明，開始出現航

空照片。之後1894年盧米埃（Lumiere）兄弟的電影放映機（cinematograph）、1927年電視的發明，皆成為大眾文化的主流中心。

　現代的CG或全像技術（Holography）等視覺技術，展示的對象並非存在於現實的空間，而是在與活生生的觀察者切離的空間中產生視覺，這一點與過去的電影或照片、電視等，視點存在於現實空間的近代視覺空間是完全不同的。現代的視覺技術超越了上述類比式媒體形式，讓虛擬平面與空間的視覺化成為可能。因而觀察的主體與表象的型態之間的關係，甚至「觀察者」與「表象」等辭彙的意義，也持續大幅地在轉變當中。

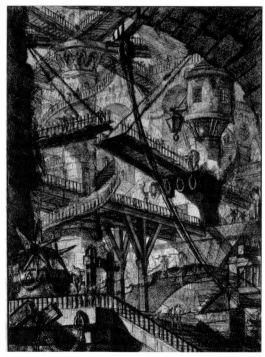

8. 佐凡尼·巴提斯塔·皮拉聶吉的《牢獄》第二版（VII）／描繪了空間無限擴展、層層重疊深入的景象。

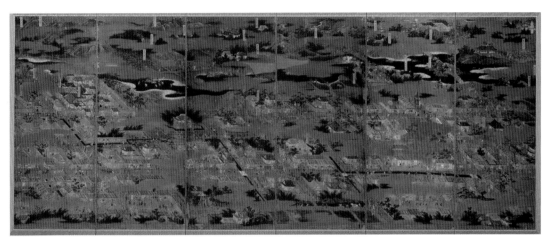

9.【重要文化財產】紙本著色洛中洛外圖屏風／描繪京都的熱鬧與四季景觀的洛中洛外圖屏風當中，現存最古老的作品，以日本常見的斜投影形式描繪。

空間記述的歷史

實際存在的空間描寫技術的起源，最早可回溯到古代埃及以及古代美索不達米亞的測量技術。在中世紀歐洲，客觀地描寫空間被認為是對神的褻瀆，建築與空間都是以平面的方式來表現，在確立以人為中心的世界觀的文藝復興時代，成立了以視覺理論為基點的空間記述法，也就是透視圖法（perspective）。透視圖法的發明也成為之後空間記述歷史的出發點。透視圖法的起始，在1420年左右，藉由著名建築家布魯涅內斯基（Filippo Brunelleschi）、阿爾伯蒂（Leon Battista Alberti）、達文西（圖13）、杜勒（Albrecht Dürer）（圖10）、維紐拉（Jacopo Giacomo Barrozi da Vignola）等人之手而展開。不論是描繪實際的空間或者想像的世界，都是以幾何學理論為基礎正確地投影，以達到和人實際親眼所見一樣的光景為目的。

十八世紀透視圖法更進一步發展，開始出現運用遠近法與錯視效果，使繪畫與建築裝飾、鑑賞者所在的現實空間之間的區隔模糊的「幻覺裝飾」（Quadratura、Trompe-l'oeil）等手法。比比恩納家族（Bibiena）的多消點透視圖、皮拉聶吉（Giovanni Battista Piranesi）的重疊式透視圖法等也在同一時期出現（圖8）。

法國大革命時期由於《柯爾柏（Colbert）集成》、《百科全書》（圖12）的影響，近代之後標記空間時都會避免運用透視圖法。柯比意（Le Corbusier），以及風格派（De Stijl）、

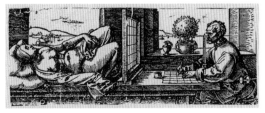

10.亞伯希特‧杜勒的《定規與羅盤的線、平面、立體之測量法範本》中的插圖／使用棋盤格線描繪透視圖的方法。

包浩斯（Bauhaus）的建築家們則開始積極地運用等角投影（Axonometric）圖以及等軸投影（isometric）圖。而現代主義的建築家們不再從透視圖無數的視點中，恣意地選擇視點，而是謀求一個沒有消點的表現方式。密斯·凡·德羅（Ludwig Mies van der Rohe）在記錄自己構想的空間時，放棄透視圖法的連續表現方式，而利用可縮減時間的蒙太奇手法，摸索可在任意點重複相同體驗的方法。二十世紀的現代建築家們利用繪圖、模型不斷地進行龐大的研究，決定出型態、空間、空間系統的複雜設計工程，使得空間記述系統（notation）的歷史大幅躍進。第二次世界大戰之後，繪圖偏離了實際的建築，產生單獨作為「建築」而存在的未建形態。建築與空間的紀錄必須與其概念連結，以使實體與表象發展成為互補關係。如今概念、研究、標記法、表現法，全部都是空間記述的視覺性技術，它們難分難解地融合，可說是處在共存的臨界狀態。

12. 摘自迪德洛與達蘭貝爾的《百科全書》／正面軸測投影（等測圖）與斜軸測投影（正面斜軸測投影、水準斜軸測投影）廣泛受到運用，這可能就是近代建築家們之所以喜用等角投影圖與等軸投影圖的原因。

[出處]
1. [出處] J.J. Coulton:"Greek Architects at Work, Problems of Structure and Design", London, 1977 ／磯崎新+篠山紀信 建築行脚 (2)「透明な秩序」》六耀社 渡邊真弓著 轉載自P153／ 2、3、5、7 [出處]Jonathan Crary著 遠藤知巳譯《觀察者の系譜—視覺空間の變容とモダニティ》／4. [出處]Tallis's History and Description of the Cristal Palace／吉田光邦編《図説万国博覧会史—1851-1942》思文閣出版 轉載自P52～45 插圖：京都大學人文科學研究所收藏／6. [出處]Louis-Jacques-Mandé Daguerre, View of the Boulervard du Temple, 1839／"A NEW HISTORY OF PHOTOGRAPHY" Könemann 1998／8. [收藏]靜岡縣立美術館 9. [收藏]國立歷史民族博物館／11. [出處]《Jeremy Bentham著作集》Bowring版 第四卷P172～173／[轉載]Michel Foucault著 田村俶譯《監獄の誕生—監視と處罰》新潮社／12. [出處]《200年前の技芸と学問》II mestieree II sapere duecento anni fa(1983)／[原書]《百科全書》的插圖集 Recueil de Planches,sur les sciences,les arts libéraux,les arts méchaniques,avec leur explication (11卷·附錄1卷, 1762～72,77)／[轉載]ジャック・プルースト監修解說《フランス百科全書絵引》平凡社 P795／13. [照片提供]：The Bridgeman Art Library／AFLO

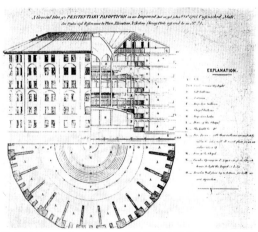

11. 邊沁（Jeremy Bentham），一覽監視設施設計圖／監視設施置於中心，囚房成放射狀排列，囚犯的動向可一覽無遺。由囚房望去，監視設施位於陰暗處而無法看見裡面的人，囚犯實際上並沒有受到監視，卻讓他們下意識認為自己是受監視者，因而可以達到控制的空間系統。

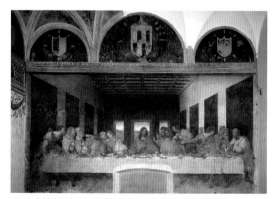

13. 李奧納多·達文西的《最後的晚餐》修復後／1495年左右到1498年間於米蘭聖母感恩教堂（Santa Maria delle Grazie）以線遠近法所描繪的透視圖。

「視覺與建築的歷史」年表

History of Sight and Architecture

視覺空間的歷史

西元前432年	帕提農神殿（視覺補正）（圖1）
1244年	羅傑・培根以玻璃鏡片製作眼鏡
15世紀	暗箱開始使用於繪圖（圖2）
1584年	笛卡兒發表《折射光學》
1590年左右	簡生（Janssen）父子發明顯微鏡
1608年	利普雪（Lippershey）發明望遠鏡
1704年	牛頓發表《光學》
1790年代	勞勃・巴克發明全景
1810年	蓋特發表《色彩論》
1820年	約翰・帕里斯的留影盤
1820年代	普基涅等人進行視覺暫留的實驗
	（眼睛的時間性的研究）（圖7）
1822年	達蓋爾發明西洋鏡（透視畫館）（圖3）
1825年	彼得・馬克・羅傑發明留影轉盤（圖5）
1825年	大衛・布魯斯塔發明萬花筒
1825年	英國史塔克頓與達令頓之間鐵路開通
1830年左右	惠特斯頓與布魯斯塔發明立體照相鏡（兩眼性的發現）
1839年	達蓋爾發明「達蓋爾銀版照相法」
	（實用性照片的發明）（圖6）
1852年	吉法爾發明蒸氣飛行船（從空中鳥瞰的視線）
1850年代	世界第一本攝影集發行
1851年	第一屆倫敦世界博覽會（水晶宮的展覽空間）（圖4）
1860年代	立體照相鏡大流行
1894年	盧米埃兄弟發明電影放映機（電影的誕生）
1895年	倫琴發現X光（透視物體內部的視線）
1907年	最早的單眼相機登場
1935年	班傑明發表《巴黎 十九世紀的首都》
1940年代	實用性的數位電腦登場
1947年	加保爾・狄尼修發明全像技術
1968年	衣凡・沙勒蘭（Ivan Sutherland）發明HMD
	（最初的虛擬實境）
1982年	電影《TRON》首先使用CG技術

空間記述的歷史

1420-25年	菲力普・布魯涅內斯基的透視圖法實驗裝置
1435年	雷恩・巴提斯塔・阿爾伯蒂發表《繪畫論》
1495年左右	李奧納多・達文西的《最後的晚餐》（線透視圖法）（圖13）
1516年	托馬斯・摩亞發表《UTOPIA》
1525年	亞伯希特・杜勒發表《定規與羅盤的線、平面、立體之測量法範本》
1525年	洛中洛外圖屏風、歷博甲本（日本式都市景觀的斜投影形式）（圖9）
1583年	傑克摩・巴洛茲・達比拉拉發表《關於實踐式透視圖法的兩種解放》
1740年左右	以維維艾那族的透視圖法進行劇場設計
1745年左右	佐凡尼・巴提斯塔・皮拉聶吉的《牢獄》（圖8）
1762年	柯爾柏的《柯爾柏集成》（廣泛運用了正面斜軸測投影與水準斜軸測投影）
1765年	迪德洛與達蘭貝爾的《百科全書》
	（廣泛運用了正面斜軸測投影與水準斜軸測投影）（圖12）
1791年	傑洛米・邊沁的「一覽監視設施設計圖」（圖11）
1800年	松平樂翁的茶室復興繪圖
1802年	杜蘭的建築圖面集
1833年	歌川廣重的《東海道五十三次繪》
1874年	第一屆印象派展
1908年	E・哈沃的田園都市
1923年	瓦塔・格洛比斯的《包浩斯的校長室》（等軸投影・幽靈畫法）
1943年	密斯・凡・德羅的《小都市的美術館計畫》（一點透視圖法＋蒙太奇）
1951-53年	路易斯・肯恩的《費城中心・交通計畫》（利用箭頭的都市交通的表現）
1957年	G・都伯爾的心理地理學式的巴黎指南
1963年	衣凡・沙勒蘭（Ivan Sutherland）開發「Sketchpad」（CAD的先驅）
1968年	K・林奇的《都市印象》
1969年	亞齊・茲姆的《永不停止的城市》（利用樓層創造的都市景觀）
1998年	MVRDV的《metacity／datatown》（數據的3D視覺化）

時間軸

- 1400
- 1500
- 1700
- 1800
- 1830
- 1850
- 1910
- 1950
- 2000

Five Sights

[第二章]
五種視線

五種視線

要如何表現建築？要如何傳達概念？要讓人們如何體驗空間？這些都是在計畫建築時的重要課題，同時也是「視覺」履行重要任務的瞬間。

透視性佳的內部空間、外觀的比例關係、空間體驗的連續性等，視覺已經成為今日建築構想階段中的重要關鍵。尤其是在近代之後，不再重視裝飾、坦率地表現空間構造的手法成為主流，透明性與企劃的可視化變得更重要。另外也發展出強調看見空間時的樂趣或驚喜的潮流。

同時，自從照片成為傳達空間或建築的重要媒介以來，光源性的（photogenic）空間表現或幻覺裝飾所衍生的特殊角度，以及變化與過程的可視化等，都越來越受到重視。

以下的「五種視線」，正是解讀現代都市與建築時的重要關鍵。

1. Panorama 全景

全景是從山丘上或高聳建築物上面鳥瞰周圍的視線種類，廣泛受到運用。利用開口的方式或高度的操作，即使是在小型建築中也可以導入全景式的景觀。

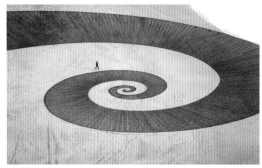

© Jim Denevan

Michel de Broin ／ Superficial 2004 ／ Frac Alsace, Vosges, France ／ Mirror, glue, cement, 290 x 523 x 475, site-specific installation

為了掌握日常無法得到的鳥瞰景，或者實際上不可能看到的全體，便會運用全景的表現手法。

2.Instantaneous view 瞬間視線

藉著我們曾經看過的風景或事物，在瞬間傳達建築的概念。也可以稱之為符號化（ICON）。我們對於「山」這個符號，原本就具有「大」、「高」、「視野遼闊」、「登高」等印象元素。利用這個符號，將欣賞山的眼光帶入建築，可以將這些要素瞬間植入觀者心中。這會讓人們期待遼闊的視野，誘導人們更上層樓，以愉快的心情爬上階梯。

另外也可如字面的意思，讓變化的空間或過程的瞬間視覺化，也是一種瞬間視線。

3. Peripheral view 周邊視野

視覺的對象看起來與周邊環境切離,或者看起來只與周邊有關。又或者沒有訴諸視覺中心的對象,視覺無限擴散。被家具或一般柱子埋沒的均質空間,沒有注視的對象、視線不固定,但是可以給予觀者視覺上的特徵。沒有中心的視覺對象。關於中心與周邊,或者關於底與圖的空間性交會,就是這種視覺的範疇。

Olafur Eliasson, Colour square sphere, 2007 ∕ Chromed brass, colour-effect filter glass, mirror, stainless steel, aluminium ∕ Courtesy: Courtesy the artist; neugerriemschneider, Berlin; and Tanya Bonakdar Gallery, New York, Photo: Studio Olafur Eliasson

5. Transparent view 透視

透明性或視線的偏移、空處的連接等,空間的「穿透」本身就是一個大主題。建築的穿透性不只有利用玻璃等建材的方式,也可以擴大到空間整體的接續方式、孔隙型態的表現方式等。看見原本無法穿透而看不到的東西,或是賦予意義,都是透視的有趣之處。

本書藉著以上「五種視線」將新的建築或藝術分類,希望能夠提供對建築或空間的看法、建造方法有所助益的視覺性啟示。

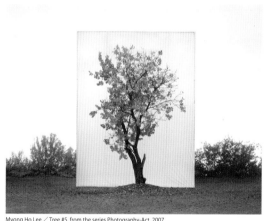

Myong Ho Lee ∕ Tree #5, from the series Photography-Act, 2007

4. Anti-Perspective 反透視

將最古老的空間記述系統透視圖法,經調整或反向處理而成的視覺。特別是常用於利用透視效果,將固定化的都市或空間的系統異變化。空間所營造的所有項目都逃不出透視圖法,挑戰這一點就能產生新的視覺。

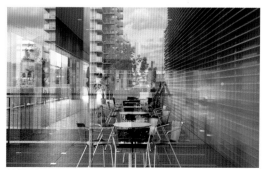

大島成己 "Reflections-in a scene of ovals" ∕ 1000*1500mm, c-print mounted with plexiglas

Panorama

全景

Book Mountain

書山／ Spijkenisse, Netherlands, 2009-

MVRDV

エム・ヴイ・アール・ディ・ヴイ

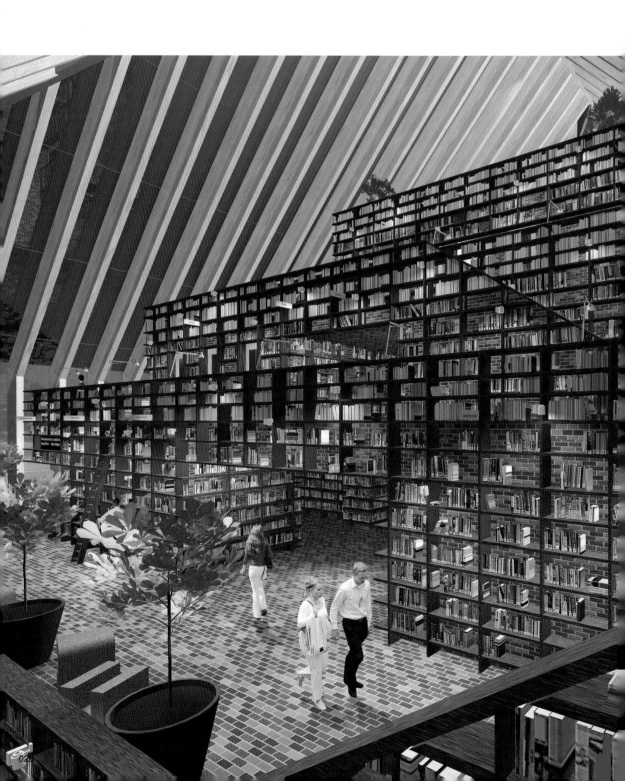

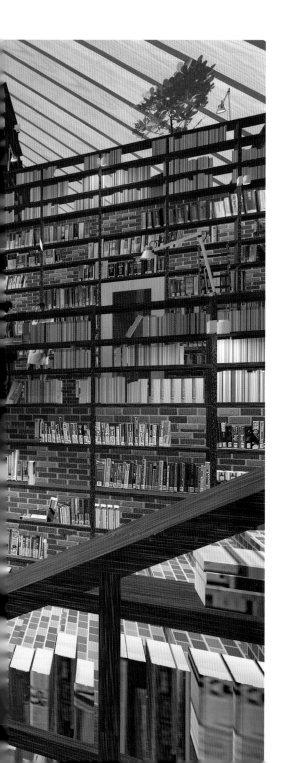

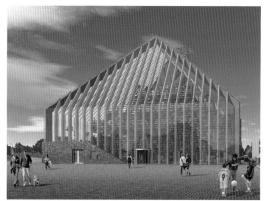

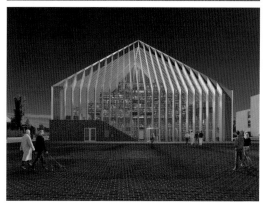

山的全景

　　圖書館裡面有辦公室、倉庫、會議室、禮堂、洗手間等封閉式空間，以及閱覽室、雜誌區等開放式空間。這兩種空間的內容，在企畫上都是一體的，是圖書館機能的構成要件。從被周圍書櫃所包圍的閱覽空間環繞走道，到可以將外部世界一覽無遺的屋頂，與封閉在「山」內部的各項機能之間相連結，成為閱覽空間本身性格產生變化的涌道。簡單的木骨大架徑確保了透明的景觀，能夠享受到建物本身的各種場所以及街道全景。包圍著書山的九公尺高透明玻璃牆，確保了書與街道直接聯繫的開放式公共圖書館。

在網路、特價書店、亞馬遜書店存在的現代，公共圖書館的功能在哪裡？什麼樣的建築可以實現這樣的功能？除了要符合企劃、室內環境的要求，還要讓圖書館可以對世界開放。創造了巨大的文學空間，同時也特別規劃出像是可以自由移動的都市骨架的，簡單大架徑木骨構造。配置不同的企劃要素，與相異要素產生關聯。一樓是商業空間，二樓是學習室，三樓是禮堂，四樓是展覽室，五樓有休息室與閱讀室以及閣樓。階梯上方的平台有書櫃、桌子、閱覽空間。書櫃放置在不同高度的平台，創造出如同一座書山般的景象。高達一米八的牆壁可以展示永久保存的經典，更高的書櫃則可以保存記錄文書、古卷宗等歷史文件。書櫃到處都設有凹室，既可增加放置書櫃的空間，同時也提供來圖書館的人們一個可以與他人交流與喘息的空間。（MVRDV）

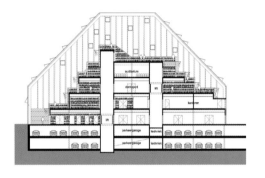

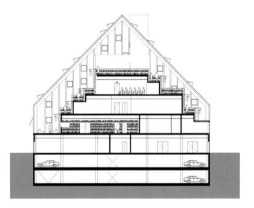

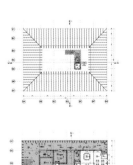

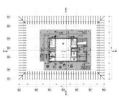

Project name: Book Mountain／Location: Spijkenisse,near Rotterdam, Netherlands／Principal use: Library／Architect: MVRDV／Structural Engineer: ABT, Velp, Netherlands／Building Physics: DGMR, Arnhem, Netherlands／Total floor area: 10.500 m2／Design term: 2003-2007／Construction term: 2009/-

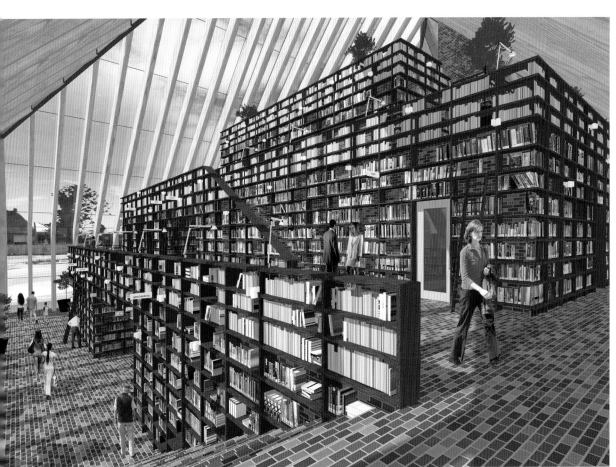

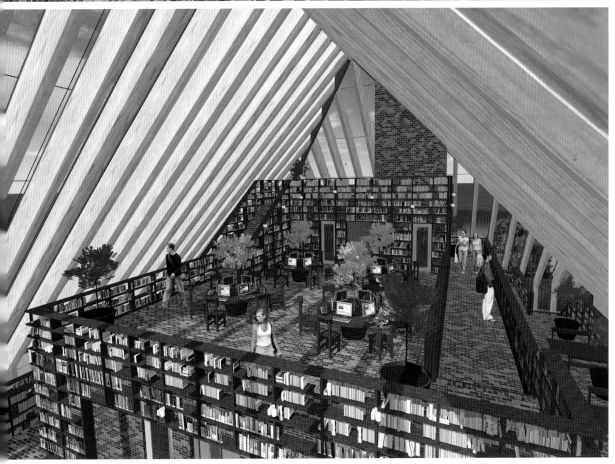

Slide 西荻 F Type

Tokyo, Japan, 2008

松岡 聡＋田村裕希

Satoshi Matsuoka & Yuki Tamura

地板的全景與牆壁的全景

　　如同邊沁的一覽監視設施一般，藉著平面形狀或明暗的控制，可以將被看到的東西與看的人之間的關係視覺化。尤其是地板層級的變化，很容易就創造出視點的優劣。一般來說，越往高處越占有往下俯瞰的特權地位，但是在普通住宅中，並沒有必要無時無刻掌握別人的動態。而且在住宅裡，牆壁作為生活的一個面向，扮演著重要的角色，因此從上往下的視線並不是那麼重要。從低的位置往上看，沿著牆壁放置的家具或掛在牆上的各種小物件都可以一覽無遺。生活中的各種物件人多能以從下往上的視線來總覽，營造出生活的熱絡。在這個住宅裡，地板不只是作為人或站立或坐下的所謂的地板而已，而且也能夠作為桌子、椅子或是榻榻米折疊床等，產生出各種生活的姿態或活動。看著地板的視線並不是代表支配，而是傳達生活樂趣的一種媒介。

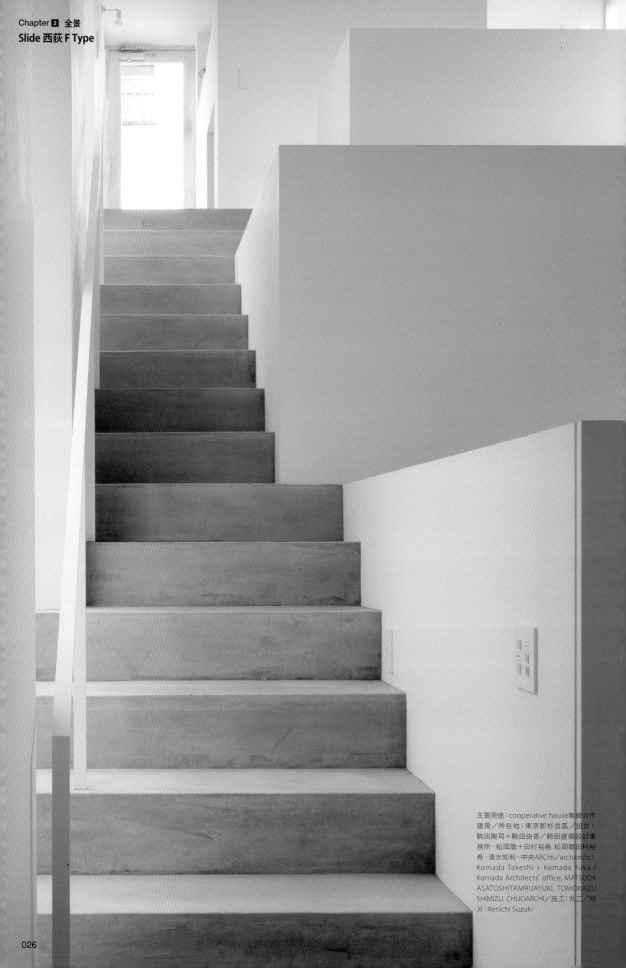

主要用途：cooperative house集資合作建房／所在地：東京都杉並區／設計：駒田剛司＋駒田由香／駒田建築設計事務所、松岡聰＋田村裕希 松岡聰田村裕希、清水知和、中央ARCHI／architects：Komada Takeshi + Komada Yuka / Komada Architects' office, MATSUOK ASATOSHITAMRUAYUKI, TOMOKAZU SHIMIZU, CHUOARCHI／施工：丸二／照片：Kenichi Suzuki

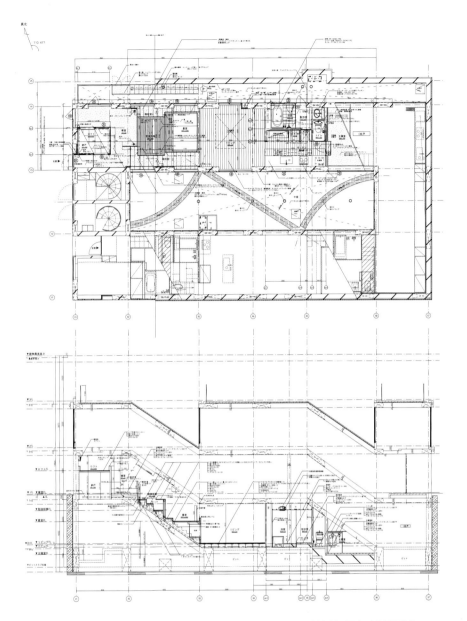

平面圖（上）剖面圖（下）比例尺均為1/200

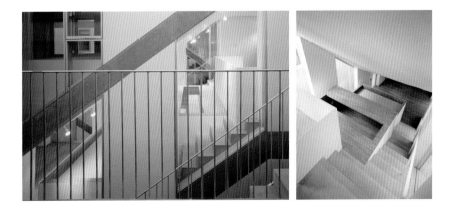

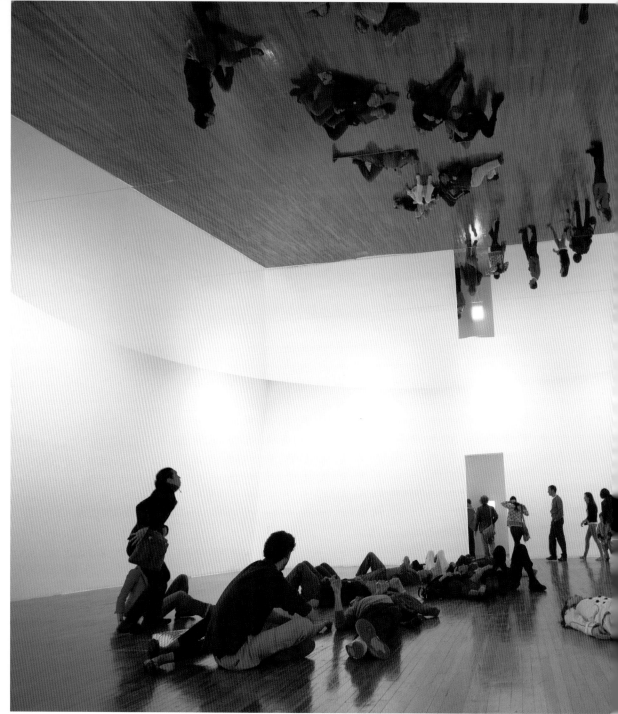

Project name: Take your time ╱ Location: PS1 New York Year: 2008 ╱ Architect: /Artist: Olafur Eliasson ╱ Material : Mirror foil, aluminium, steel, motor, control unit ╱ Photos: Studio Olafur Eliasson

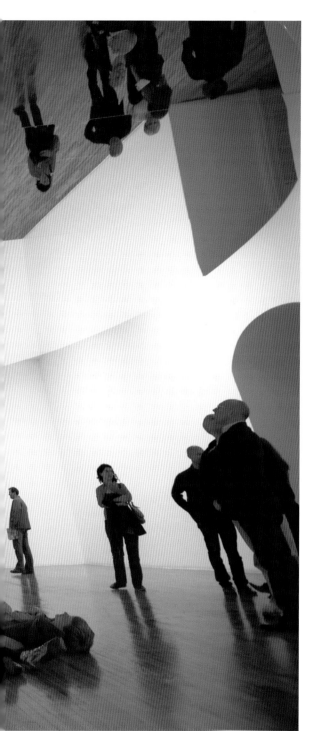

Take Your Time
慢慢來／New York, USA, 2008

Olafur Eliasson
オラファー・エリアソン

往上看的全景

　　這是2008年在MoMA與P.S.1當代藝術中心舉行的 Olafur Eliasson展覽會「Take Your Time」中發表的展覽會同名作品。巨大的圓形鏡斜斜地安裝在天花板，緩慢地圍繞著軸心轉動。參觀者首先躺在地板上尋找鏡中的自己。反映在鏡中的身影上下左右晃動，緩緩地靠近，慢慢地遠離。

　　就像是躺在公園草地上仰望悠緩移動的浮雲，眼睛追逐著有天花板高度兩倍遠的鏡中的自己，產生了與周邊其他參觀者之間的距離，或者凝望房間全體寬闊度的視線。

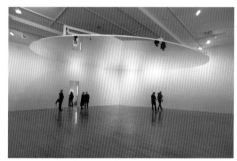

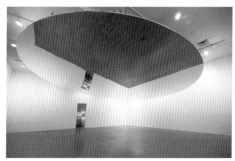

Small Planet

小小星球／London, 2007 Small Planet系列之一

本城直季
Naoki Honjo

小小的風景

對著照相機鏡頭將底片傾斜（改變鏡片
光軸與底片之間的角度），這張利用此種
稱為「超焦距」手法所拍攝的照片，除了
有眺望全體的鳥瞰視線，也有彷彿注視著
細部的視線，藉著這雙重的視線，產生了
奇妙的層次感。選擇顏色數量少的風景的
話，模型式的（如同以數種顏色著色般的
人工性）層次便更加明顯。

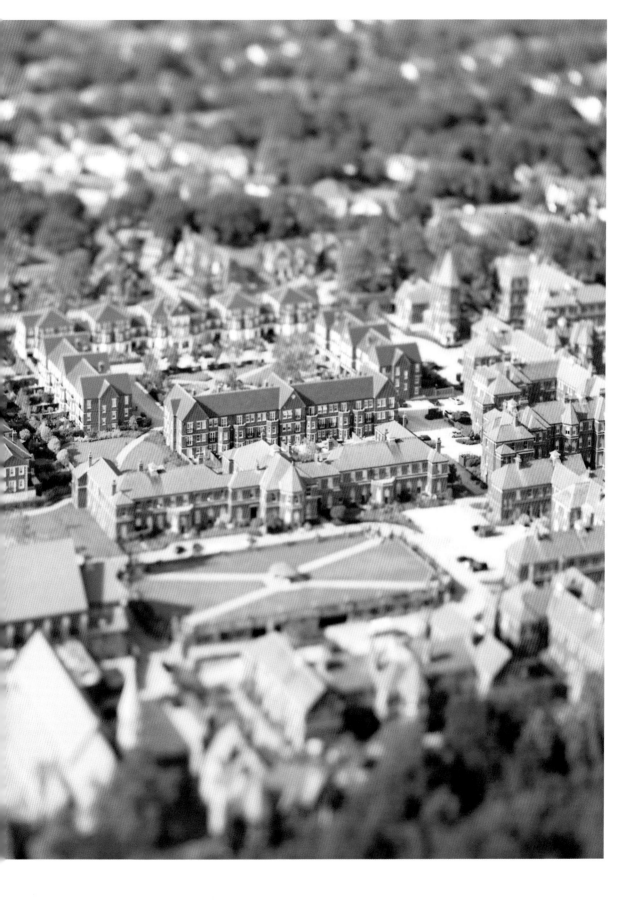

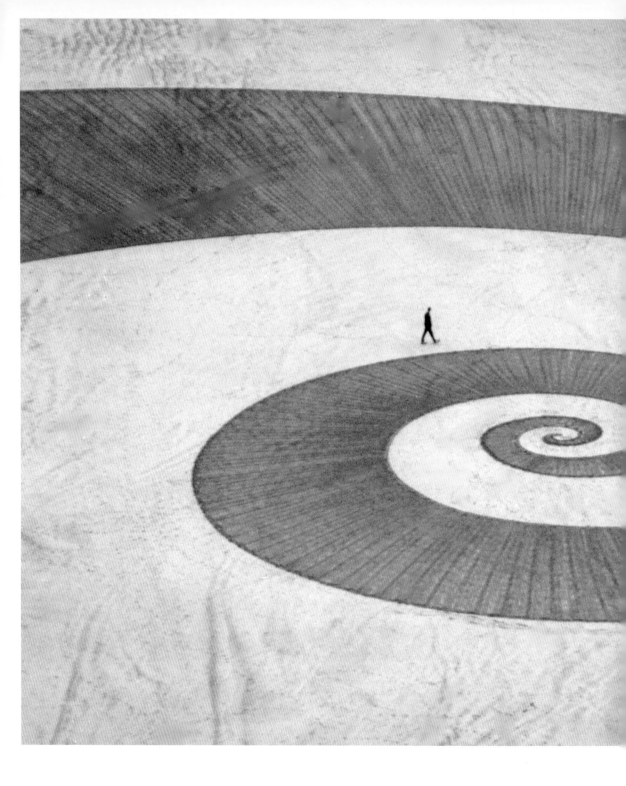

Chapter **2** 全景

Sand Drawings
砂畫／Coasts of California and the Dry Lake Beds of Nevada

Jim Denevan
ジム・デネバン

想像的視點

　　這個畫在砂丘上的幾何圖形，是利用當地的漂流木，由作者一人獨自完成。沒有使用任何特殊工具或測量工具，利用退潮的時間完成。記算著走路速度、描繪面積、漲潮的時間，想像著從上空往下看的視線，持續地進行描繪。這樣的繪圖並非一定需要利用飛機，實際上整個創作都是在地面上完成的。根據想像的全景來構思，而且是在一個沒有利用飛機的話便無法全覽成果的地方，以較為原始的、需要體力的方式來完成這項作業，自有其價值存在。這個方法與從空中（最終評價的視線）以更有效率的工具來移動砂的製作手法大異其趣。決定視覺這個明快的情報傳遞管道，要在設計、製作的哪一個階段帶入空間或建築，製作過程的手法或技術的呈現方式便會有很大的不同。

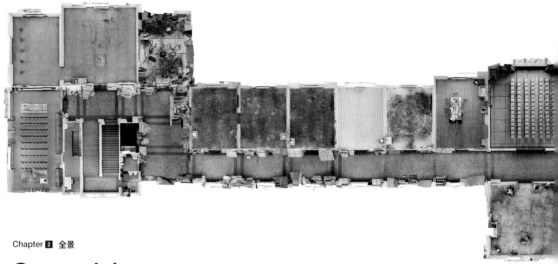

Supervisions

監視（超視覚）／ Untitled（Academy）, Dusseldorf, 2007

Andreas Gefeller

アンドレアス・ゲフェラー

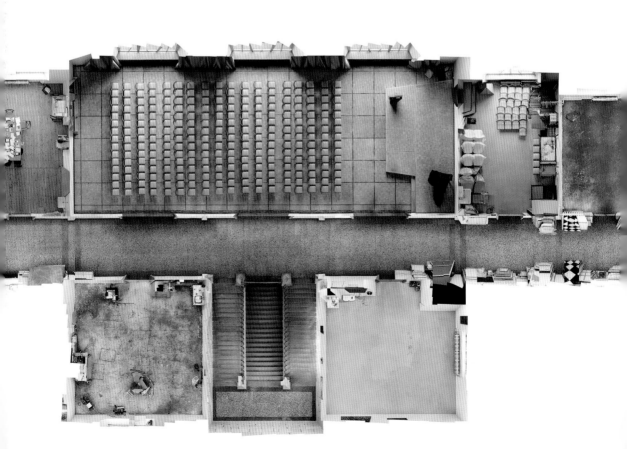

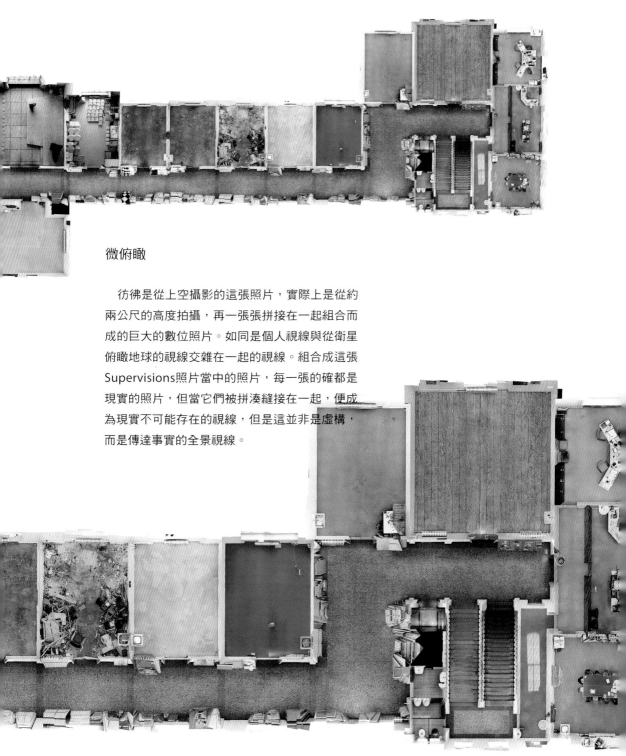

微俯瞰

　　彷彿是從上空攝影的這張照片，實際上是從約
兩公尺的高度拍攝，再一張張拼接在一起組合而
成的巨大的數位照片。如同是個人視線與從衛星
俯瞰地球的視線交雜在一起的視線。組合成這張
Supervisions照片當中的照片，每一張的確都是
現實的照片，但當它們被拼湊縫接在一起，便成
為現實不可能存在的視線，但是這並非是虛構，
而是傳達事實的全景視線。

Untitled（Academy），Dusseldorf, 2007, 44 x 146 inches
Andreas Gefeller/ HASTED HUNT Gallery, NYC

035

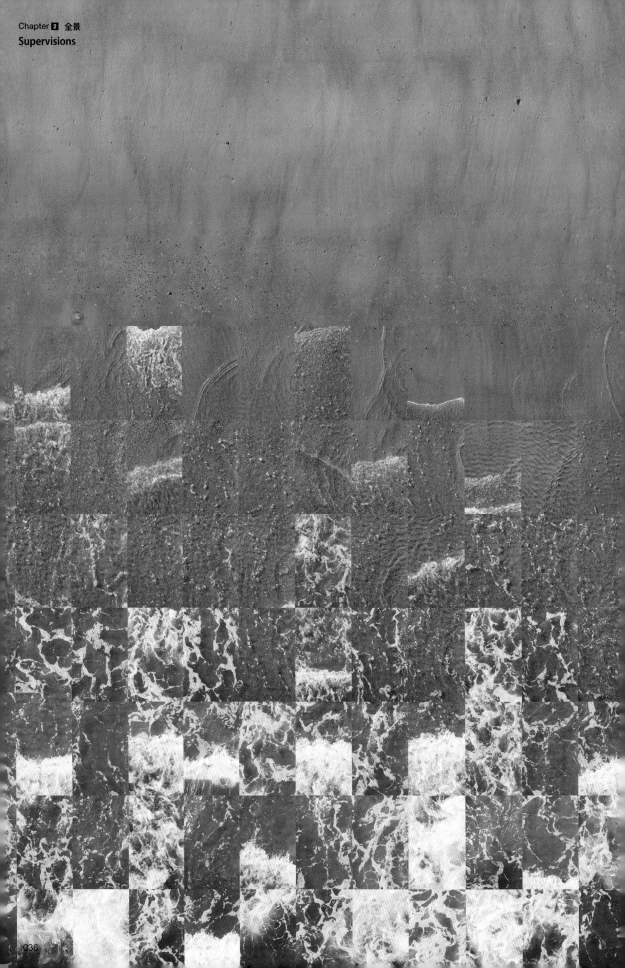

這張俯瞰照片交織著時間。被捕捉的光景並非只有一瞬間，而是某個時間範圍中的狀況。Beach的反覆漲潮與退潮，表現的便是時間本身。單單只有從一個點瞬間捕捉的光景，並非是全景式的視覺。

titled〈Beach〉, NL-Domberg, 2006, 58 x 79 inches
Andreas Gefeller / HASTED HUNT Gallery, NYC

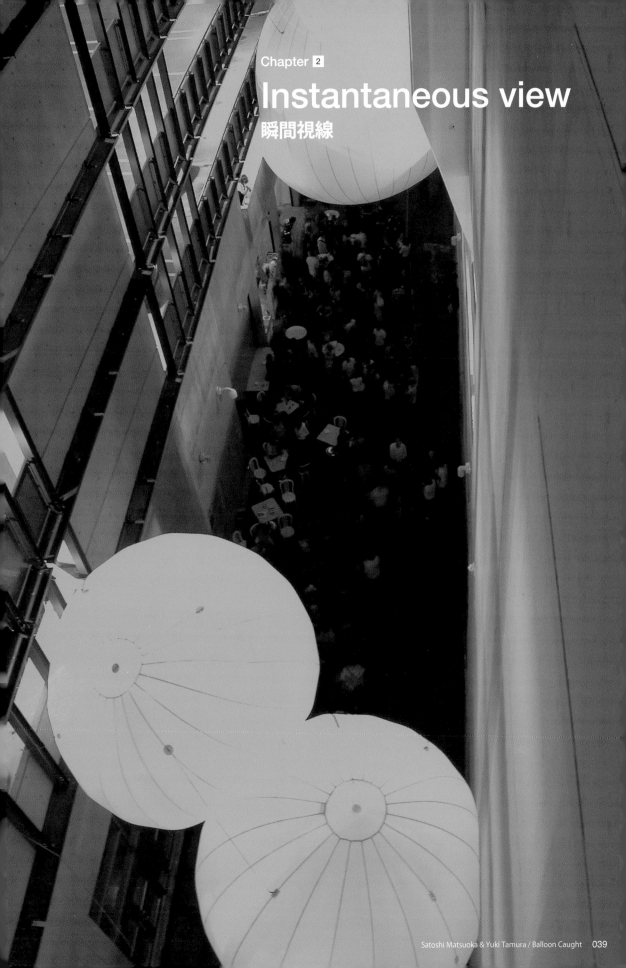

Chapter 2
Instantaneous view
瞬間視線

Danfoss Universe

丹佛斯宇宙／Nordborg, Denmark, 2007

J. Mayer. H

ユルゲン・マイヤー・H

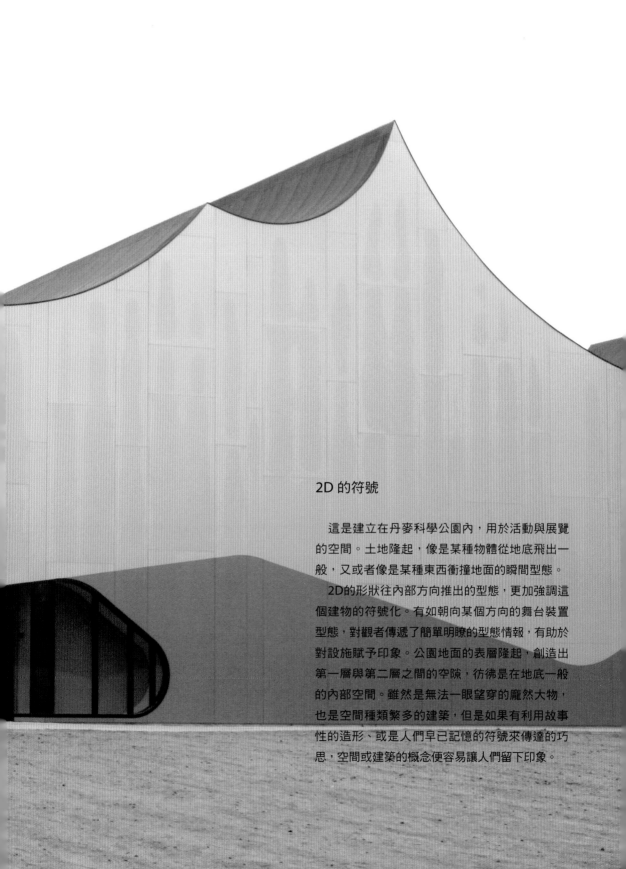

2D 的符號

　　這是建立在丹麥科學公園內，用於活動與展覽
的空間。土地隆起，像是某種物體從地底飛出一
般，又或者像是某種東西衝撞地面的瞬間型態。
　　2D的形狀往內部方向推出的型態，更加強調這
個建物的符號化。有如朝向某個方向的舞台裝置
型態，對觀者傳遞了簡單明瞭的型態情報，有助於
對設施賦予印象。公園地面的表層隆起，創造出
第一層與第二層之間的空隙，彷彿是在地底一般
的內部空間。雖然是無法一眼望穿的龐然大物，
也是空間種類繁多的建築，但是如果有利用故事
性的造形、或是人們早已記憶的符號來傳達的巧
思，空間或建築的概念便容易讓人們留下印象。

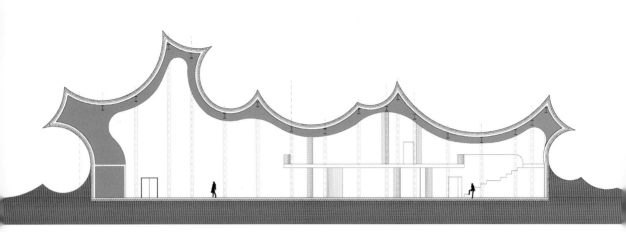

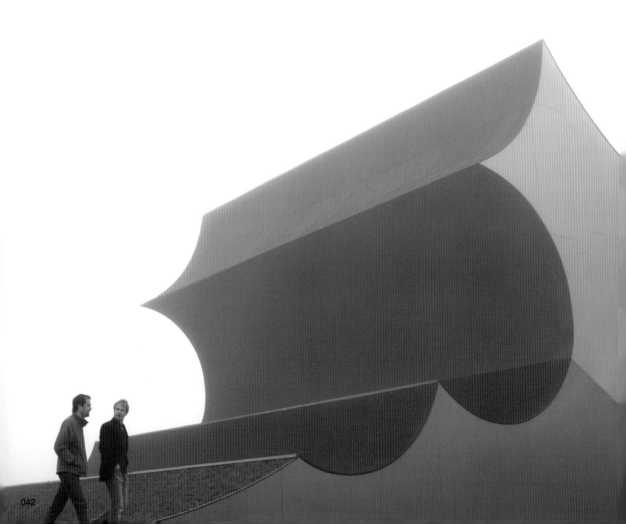

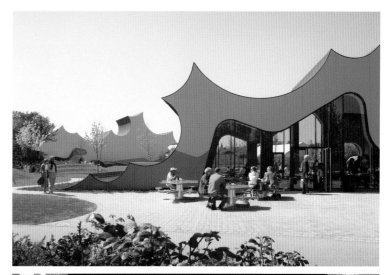

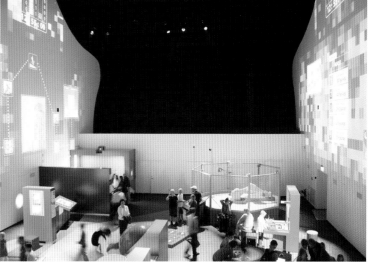

Name of the project: Danfoss Universe/Location: Nordborg, Denmark/Client: Danfoss Universe, Nordborg, Denmark /J. MAYER H. Architects/Project Team: Juergen Mayer H., Marcus Blum, Thorsten Blatter, Andre Santer, Alessandra Raponi/Architect on Site: Hallen & Nordby/Technical consultants: Carl Bro/Function: Extension of Danfoss Universe Science Park, /Additional buildings: Curiosity Center and Cafeteria/Building area: Cafeteria. 500 qm, Curiosity Center: 1200 qm/Number of floors: Cafeteria: 1, Curiosity Center: 2/Size of the buildings (Length/Heights/Width): Cafeteria 46/10/11m, Curiosity Center 72/17,5/16m /Structure: Steel construciton covered with corrugated sheetmatel/Principal Exterior: Alucobond, colours: Champagne metallic and bronze metallic/Principal interior material: Dry Walls, /Curiosity Center: Ceiling: black painted corrugated sheetmatel, /Cafeteria: Ceiling: Silver painted corrugated sheetmatel/Roof: Corrugated sheetmatel coverd with tar-bitumen roof sheeting/Exhibition: "Bitland", Science Exhibition for kids/Designing period: 2005-2006/Construction period: 2006-2007/Completion: May 2007/Photographer: J. MAYER H./Cost: 3 Mio Euro

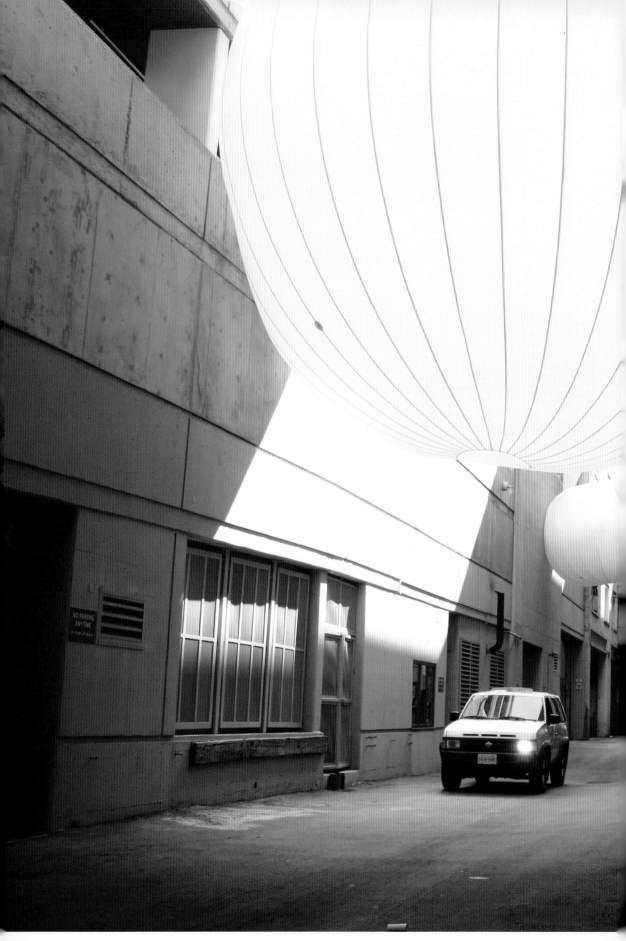

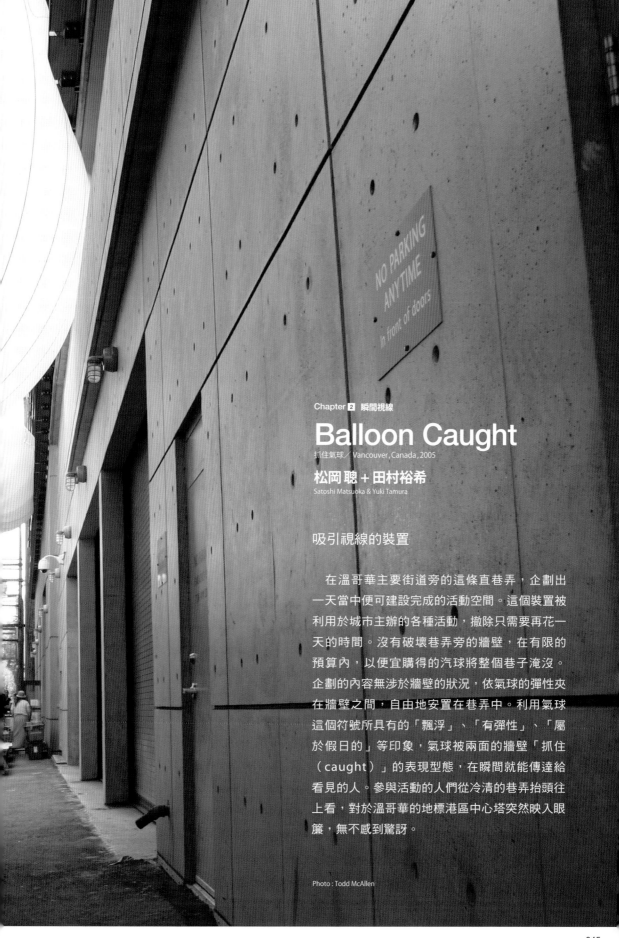

Balloon Caught

抓住氣球／Vancouver, Canada, 2005

松岡聰 + 田村裕希
Satoshi Matsuoka & Yuki Tamura

吸引視線的裝置

　　在溫哥華主要街道旁的這條直巷弄，企劃出一天當中便可建設完成的活動空間。這個裝置被利用於城市主辦的各種活動，撤除只需要再花一天的時間。沒有破壞巷弄旁的牆壁，在有限的預算內，以便宜購得的汽球將整個巷子淹沒。企劃的內容無涉於牆壁的狀況，依氣球的彈性夾在牆壁之間，自由地安置在巷弄中。利用氣球這個符號所具有的「飄浮」、「有彈性」、「屬於假日的」等印象，氣球被兩面的牆壁「抓住（caught）」的表現型態，在瞬間就能傳達給看見的人。參與活動的人們從冷清的巷弄抬頭往上看，對於溫哥華的地標港區中心塔突然映入眼簾，無不感到驚訝。

Photo : Todd McAllen

Perm Museum XXI

龐博物館XXI ／ Perm, Russia, 2008

Valerio Olgiati

ヴァレリオ・オルジアッティ

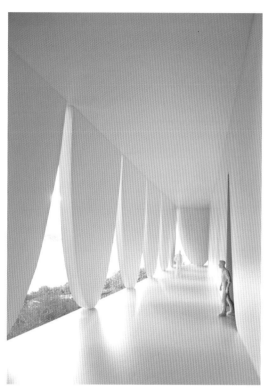

直接的型態

　　每一層的面積各不相同，挑高的內部空間，如實地呈現在外觀上，形成了整體的型態。在內部進行的事情誠實地表現出來，作為一個公共設施，以及消除建地的負面印象，都是有效果的。外觀的雲型圖樣，展現出各個容量大小的差異，是統合建物全體的設計要素。除了從周圍外觀賦予突出的強烈符號之外，也給予內部景象一定的節律感。

object: Museum／location: Perm, Russia／competition: 1. Prize, 2008／client: Perm Art Gallery／architect: Valerio Olgiati, prof. dipl. architect ETH/SIA, Senda Stretga 1, 7017 Flims／Tel. +41 81 650 33 11, Fax +41 81 650 33 12, mail@olgiati.net ／collaborators: Fabrizio Ballabio, David Bellasi, Aldo Duelli, Nathan Ghiringhelli, Tamara Olgiati, Valerio Olgiati／materials: white in-situ concrete／volume: 119' 347 m3／area: 21' 503 m2／copyrights plans: "Archive Olgiati"／copyrights images: Interior view: "Archive Olgiati" / Exterior view: TotalReal, info@totalreal.ch

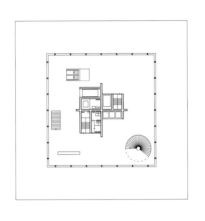

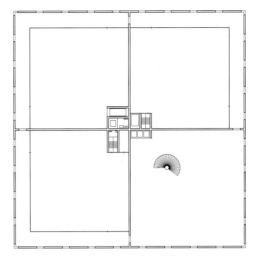

2 / Foyer / 1:1000

5 / Exhibition level / 1:1000

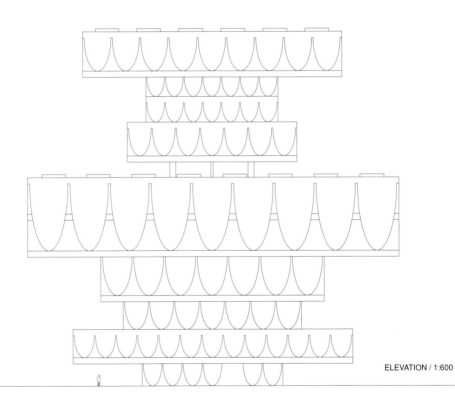

ELEVATION / 1:600

　　地板與牆壁全部都是由現場混製的混凝土所構成。貫穿十二層樓的12m×12m的核心內部，設有電梯、逃生階梯與設備升降梯，支持著水平與垂直方向的力量。兩片平行的牆壁，擔負著單邊的樑與正面大樑的機能，使得沒有柱子的展示室成為可能。展覽室之間以巨大的螺旋階梯聯繫，可以同時運用各種不同面積的展示室。

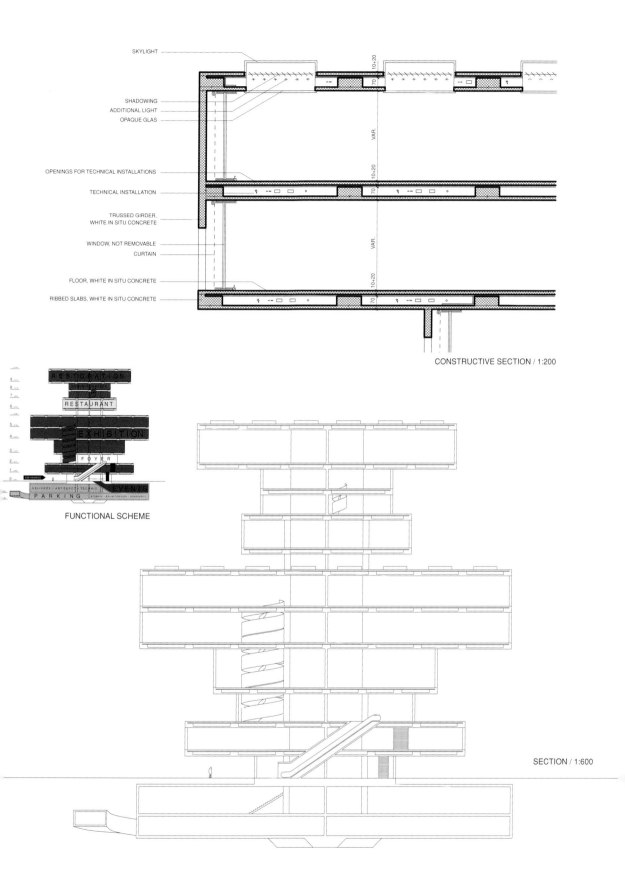

SKYLIGHT

SHADOWING
ADDITIONAL LIGHT
OPAQUE GLAS

OPENINGS FOR TECHNICAL INSTALLATIONS

TECHNICAL INSTALLATION

TRUSSED GIRDER,
WHITE IN SITU CONCRETE

WINDOW, NOT REMOVABLE
CURTAIN

FLOOR, WHITE IN SITU CONCRETE

RIBBED SLABS, WHITE IN SITU CONCRETE

CONSTRUCTIVE SECTION / 1:200

FUNCTIONAL SCHEME

SECTION / 1:600

049

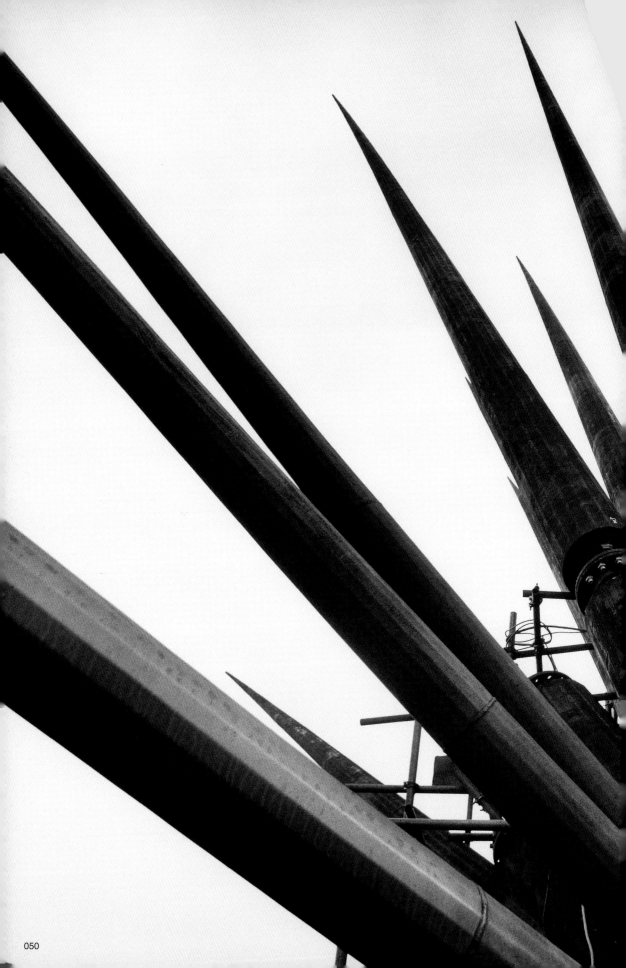

B of the Bang

Bang的B／Manchester, UK, 2002

Heatherwick Studio

ヘザーウィック・スタジオ

補足規模的時間

　　Heatherwick Studio創造的這個建物，看第一眼時並不容易掌握自己與這個地標的距離感。如針一般具有尖銳末端的耐候性鋼材集合體，物質的密度從中心往周邊漸漸下降，因此並不容易掌握全體的輪廓。另外，由於看不到底端或直角，沒有可以參照大小的陰影或細部，使得規模感隨之張狂。

　　180根鋼材當中，只有五根碰觸地面，使得整體構造看起來彷彿飄浮在空中一般。既可看作末端尖銳的無數鋼材正由中心點往外飛出的瞬間，也可以看作是正在調皮地轉動當中。

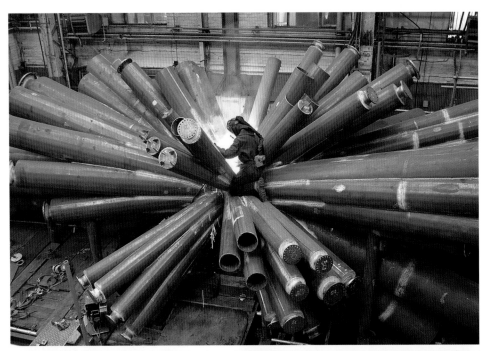

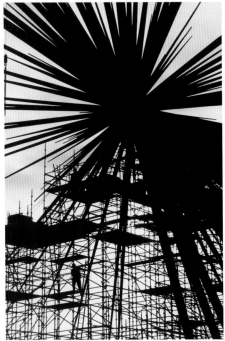

這個位於曼徹斯特運動城的地標，是為
紀念2002年大英國協運動會而舉辦的
（建案）競圖得勝者。最長56公尺的180
根末端尖銳的耐候性鋼材，以1~9根為一
組集合成24個橢圓狀。約與24層樓高的
大樓相同高度，總重量180公噸。接觸地
面的五根鋼材，與地面之間的接點直徑
最小150公厘。光是這五根鋼材就佔了總
重量的三分之一左右，另有約1000公噸
的水泥構成了支撐的基礎。

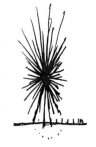

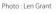

Photo : Len Grant

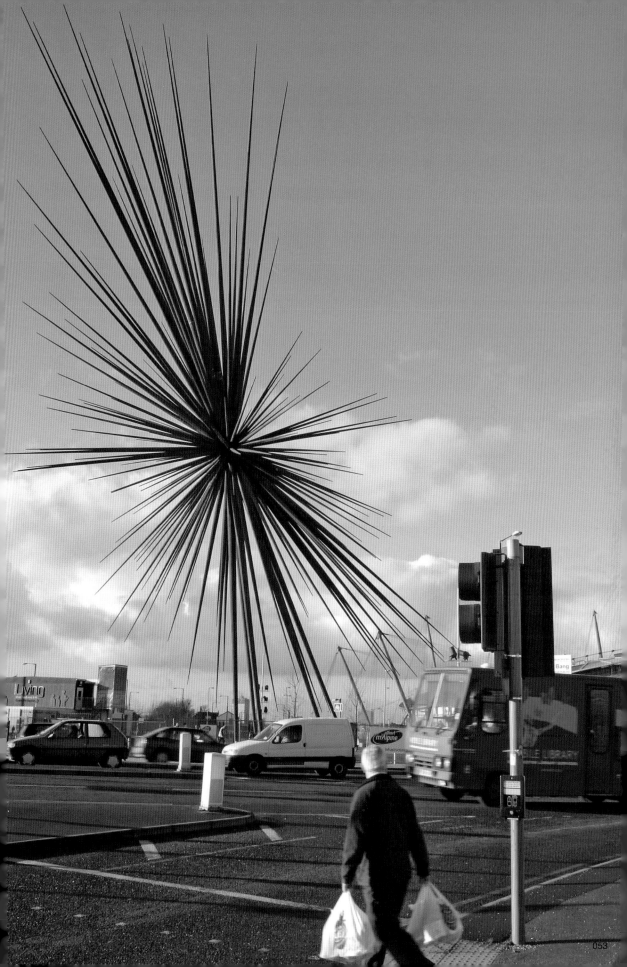

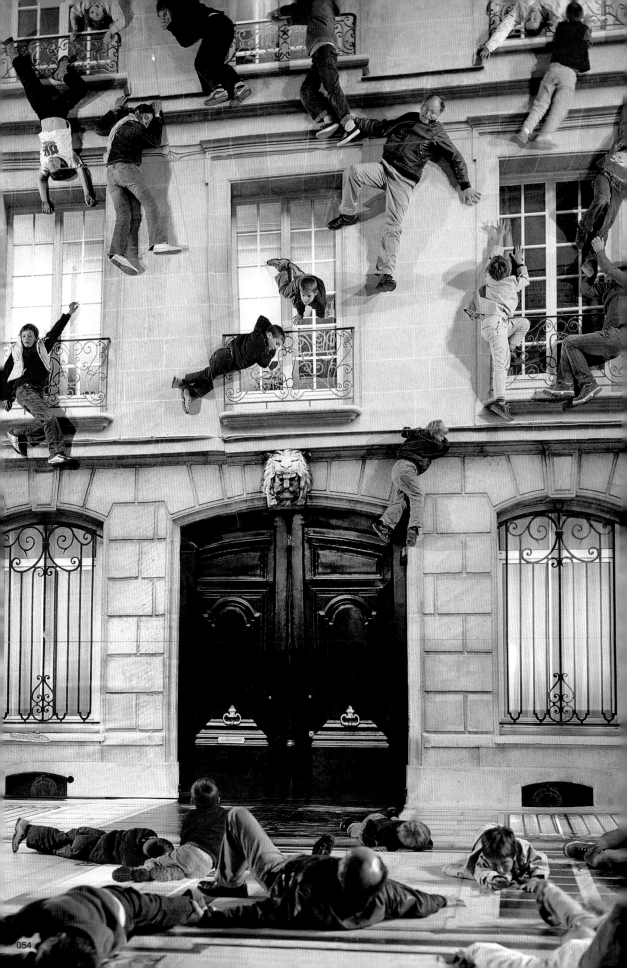

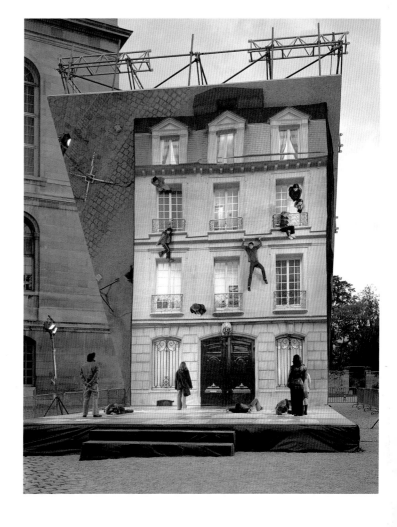

Bâtiment

巴提曼／Nuit Blanche. La Cour de l'Observatoire de Paris, France, 2004

Leandro Erlich
レアンドロ・エルリッヒ

廣場與建物正面

　　在歐洲的城市，從古希臘的阿格拉市集（agora）的時代（約西元前八世紀）便開始規劃與建廣場。面對著廣場的是教會、宮殿、市場等公共建築物的正面，形成了美麗的都市景觀。廣場與正對的建築物形成一體，在此舉行重要的政治儀式，具有交流中心的機能，即使在現代都市生活中依舊扮演著重要的角色。

　　這件作品是將廣場與圍繞在周邊的建物正面，這兩者早已經成為都市景觀符號的關係，以視覺性的方式更加強烈地結合在一起。

　　利用四十五度傾斜的巨大鏡面，將建物正面與廣場這兩個迴轉九十度的平面同化，人們可以或躺或臥，提供了如同在公園草皮一般的新功能。另外，一向都是「被觀看」的建物，藉著反映在鏡中的人們，集中了比平常更強烈的視線。沒有改變兩者關係的本質，強化了建物與廣場各自具備的功能與性格，空間裝置為都市帶來了新的符號。

S(ch)austall

蕭希塔／Pfalz, Germany, 2006

naumann.architektur
fnp architekten
エフ・エヌ・ビー・アーキテクテン

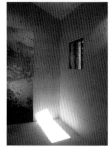
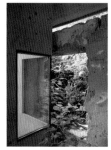

photo: Zooey Braun

過程的瞬間

　　為了將建於1780年的豬圈小屋改裝成展示間，將小一號的合板製拷貝小屋裝入屋內。捕捉改裝瞬間的照片，使得整個改裝計畫有了本質上的改變。設計或施工過程的某個瞬間，對於概念或空間可能帶來巨大影響。實際上古老的石壁與木造的牆壁之間並沒有直接接觸，保留了一定的縫隙。沒有拆解小屋，為了實現高氣密性的室內設計，因而發想出保留當初為豬隻而開設的小門，並加以有效活用的作法。

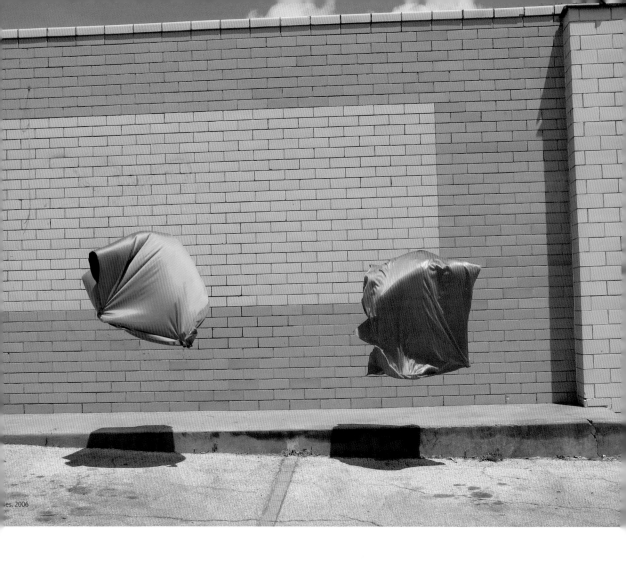

es, 2006

Bubbles, 2006
Protest, 2007

泡泡 2006 ／ 抗議 2007

William Hundley

ウィリアム・ハンドレー

Fin, 2006　　　　　　　　　　Cloud, 2006　　　　　　　　　　PCNW (squatz), 2007　　　　　　　　The Strip, 2008

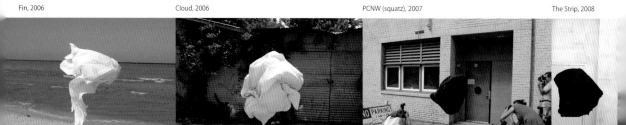

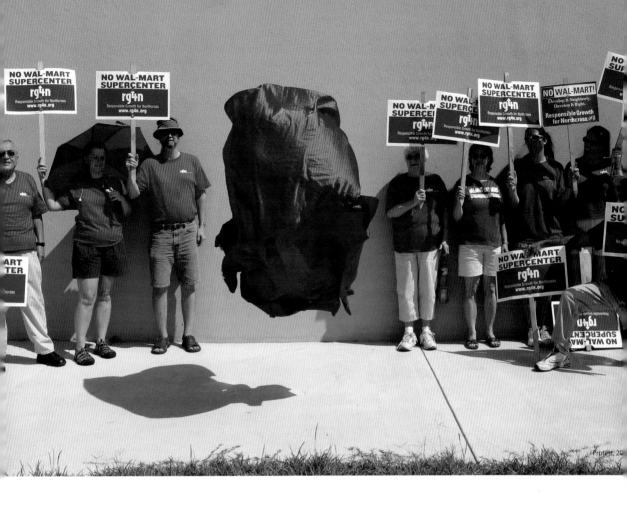

瞬間飄浮

　　平凡的街頭，飄浮著不特定形狀且具特徵的物體。看似與周圍風景或人群全無關聯，但是看起來也像是有意識地並列的東西。其中數個光景看起來就像是即將發生什麼不好的事情一般，給人晦澀不祥的印象。人裹住布裡，然後像羚羊一樣跳躍，在絕佳的時機點被捕捉到照片裡。如果跳躍的身體從布裡露出而被照片捕捉，應該就會成為瞬間躍動感的表現對象。但是人隱藏在布的背後，瞬間的時間性便淡薄，而開始帶有「布的型態是永恆」的意義。與日常生活的情景並列在一起時，更加增添了複雜的對話。

Dada, 2006　　　　　　　　　　Bush, 2006　　　　　　　　　　Lady in Red, 2008

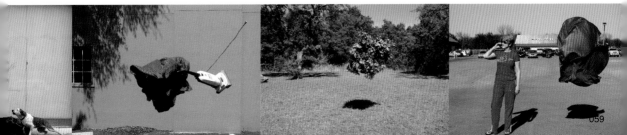

AREX

阿雷克斯／Nagoya, Japan, 2006

松岡聰＋田村裕希
Satoshi Matsuoka & Yuki Tamura

特殊的任意點

　　這是住宅建設公司用於招待客戶與商談所設計的空間，整個樓層保持明亮，為了確保客戶在每個隔層區塊裡的隱私性，高2000公厘的圓弧型玻璃所做成的隔層，貼上了會阻礙視線的薄膜，依據觀看的角度會出現透明或半透明的變化。遮蔽視線的薄膜類型有兩種，一種是貼了薄膜的部份容許九十度的視線，其他角度的視線便呈現半透明，另一種則是九十度的視線呈現半透明，其他角度的視線則為透明。

　　圓弧型玻璃彎曲的中心，會產生突然視線全開或遮閉的現象。隔壁相對的兩個隔層，望向隔層外的視線狀況可能全然不同，也可能就只有桌子的部份會出現模糊。面積100平方公尺左右、安置了許多小區塊的空間裡，到處錯落著會產生視覺上的變化的視點。每個點都是特殊的，每當移向其他的視點，空間的深度、與內部裡的人們的相對關係，都會產生劇烈的變化。

在100平方公尺不算太大的空間裡，需要有兩個商談空間、會客室、圖書室、休息室、衣帽間等。尤其是商談空間、會客室等可能長時間會被佔用的會客空間，應該安排在靠窗處。建物位在名古屋，地上九層、地下一層的鐵骨鐵筋混凝土結構，有三十四年歷史，每樓層面積385平方公尺，居家核心設備位在中央的住商混合型大樓，本設計案便是位在三樓靠南邊的位置。為了不阻礙視線，沒有使用從地板垂直往上的建材，玻璃是由天花板往下垂的不鏽鋼夾所支撐。

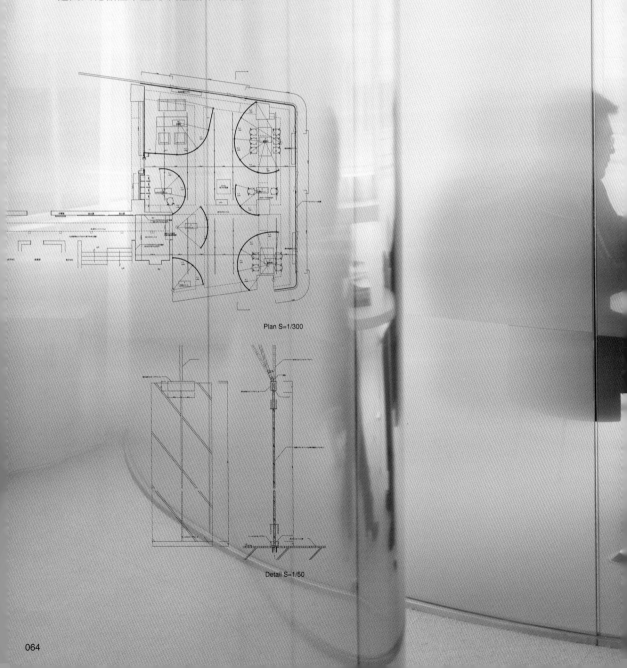

Plan S=1/300

Detail S=1/50

Engel(Angel)

天使／Basel Switzerland, 2002

西野 達
Tatzu Nishi

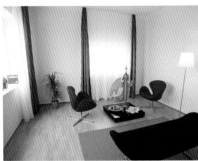

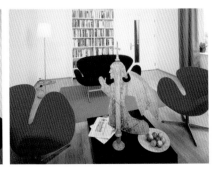

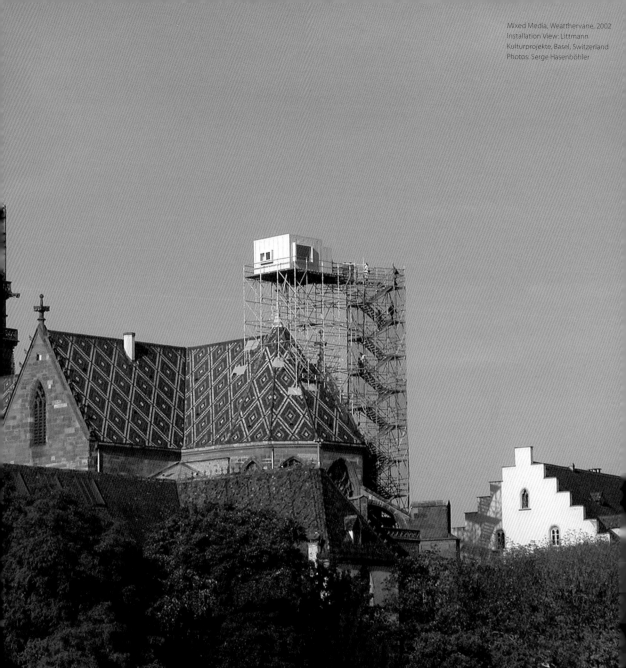

Mixed Media, Weatthervane, 2002
Installation View: Littmann
Kulturprojekte, Basel, Switzerland
Photos: Serge Hasenböhler

客廳這個環境

　　當教堂的天使風向計四周被牆壁包圍，便失去
了原本的功能。當以往經常被仰望的風向計，被
放在位於40m高的小小客廳桌子上時，獲得了奇
妙的日常感。在客廳這個空間中，各式各樣的家
具或物件轉換成為「舒適」與「豐富」，具有融
合被特意安排的日常的力量。

　　將實際上不可能存在的非日常視點放入日常風
景中。異樣的狀況或不熟悉的東西，也會因為周邊
的親和力或熟悉度，而出現被吸收、同化的瞬間。

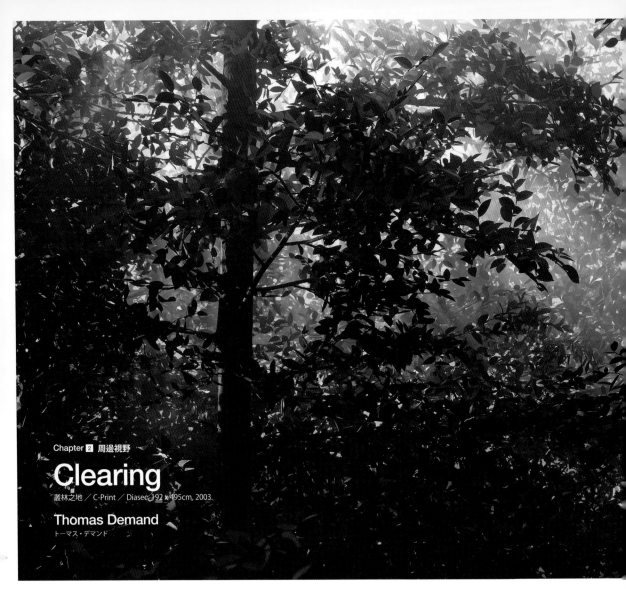

Chapter 2 周邊視野
Clearing
叢林之地／C-Print／Diasec, 192 x 495cm, 2003

Thomas Demand
トーマス・デマンド

擴散的視線

　　只使用紙張精巧地製作而成的模型，被延展成為192×495公分的巨大照片，使得被拍攝物體的大小難以確定。在只有單一紙材料的世界，除了紙的厚度、紋理、製作痕跡之外，沒有可以確認尺寸大小的方法。但是即使是這些條件也被謹慎地掩蓋，而無法藉著大小來辨別到底是實體還是模擬體。即使如此，反映在畫面中的世界，確實與真實的風景不同。形體過於完整，質感太過平均。完全沒有現實世界中的複雜型態與多樣性、紋理差異。但即使這應該是仔細做出來的對象，我們卻不會去注視個別的物質，視線往周圍擴散，眼睛想要去尋找個體與個體之間的關係或在那裡發生的「事情」。Thomas Demand的作品總是被賦予抽象的標題。有一種否定物質、想要傳達事物之間的關係或故事的緊張感。這是一種將抽象空間現實化的手法。

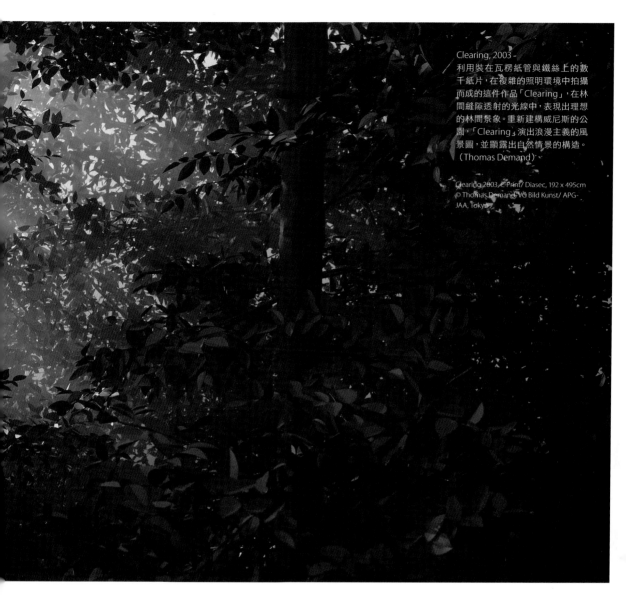

Clearing, 2003
利用裝在瓦楞紙管與鐵絲上的數
千紙片，在複雜的照明環境中拍攝
而成的這件作品「Clearing」，在林
間縫隙透射的光線中，表現出理想
的林間景象。重新建構威尼斯的公
園，「Clearing」演出浪漫主義的風
景圖，並顯露出自然情景的構造。
（Thomas Demand）

Clearing, 2003, C-Print/ Diasec, 192 x 495cm
© Thomas Demand, VG Bild Kunst/ APG-
JAA, Tokyo

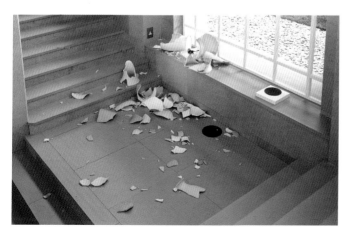

Landing, 2006
「Landing」表現出破碎器皿的碎片散落在階梯平
臺處的情景。看到這畫面的人，或許會猜想這裡發
生了什麼事情、受到了某種襲擊、發生了意外、還是
犯罪現場。參觀者被自己的鞋帶絆倒而打破了放在
窗台上的十八世紀東洋壺，參照這件發生在菲茨威
廉（Fitzwilliam）博物館的事件，而給了這個帶著
調侃意味的名字「Landing」。以靜止畫面照片的
手法，設計出偶發事故與建築空間。在「Landing」
裡，眼睛看不到的瞬間與藝術家再次建構的瞬間正
對峙著。（Thomas Demand）

Landing, 2006, C-Print/ Diasec, 286 x 180cm
© Thomas Demand, VG Bild Kunst/ APG-JAA, Tokyo

Villa Victoria

維多利亞別墅／Liverpool, UK, 2002

西野 達
Tatzu Nishi

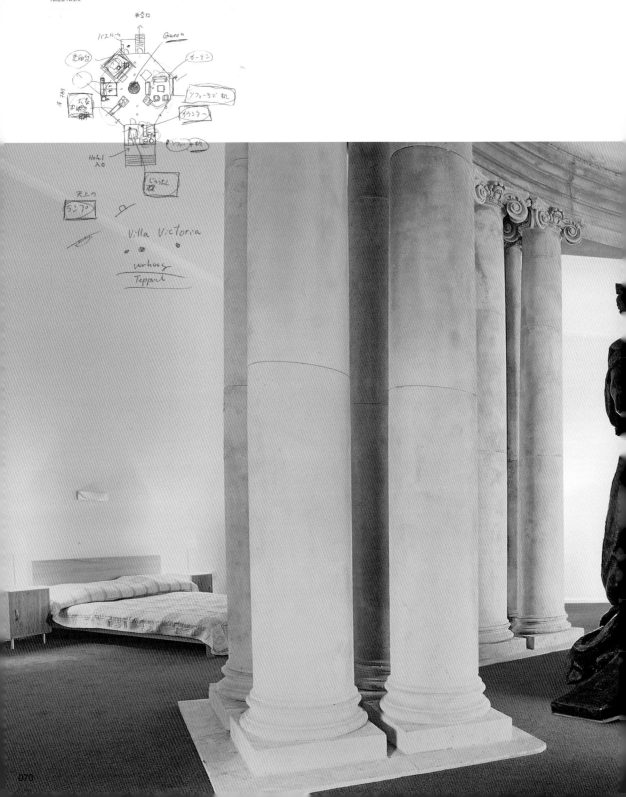

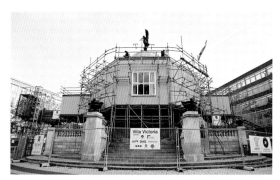
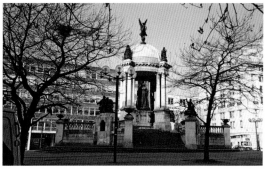

Mixed Media, Bronze Statue (Charles John Allen, Queen Victoria Memorial, 1902-5), 2002／Installation View: Liverpool Biennial 2002, Liverpool, UK ／ Photos: Alistair Overbruck, Nick Hunt, Niscino Tazro

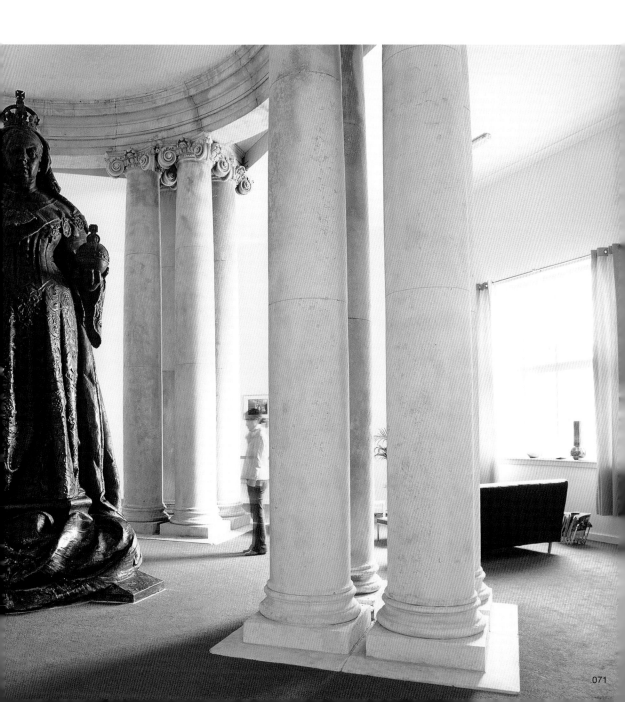

被切割的內部

在象徵著大英帝國繁榮的維多利亞女王紀念碑腳下放置床鋪，可以「與女王共度良宵」的住宿設施。在城市的廣場不太感覺得到規模大小的雕像，在納入房間裡封閉的環境中後，就連超大尺寸的床鋪也變得渺小，而展現出壓迫感。為英國第二屆利物浦雙年展所製作的這件作品，白天接受一般人參觀，到了晚上則成為住宿者的私人空間。走在雕像周圍，相較於背後的建物、街道遠景、天空等周邊背景有所變化的日常，四方被白色牆壁包圍的女王，對觀者而言，表情與姿態都更加鮮明、緊迫。被封閉空間切割的柱與天井，脫離了支撐穹頂的構造性、裝飾性元素，獲得了與女王同等的強烈存在感，使得本身的細部更加鮮明。

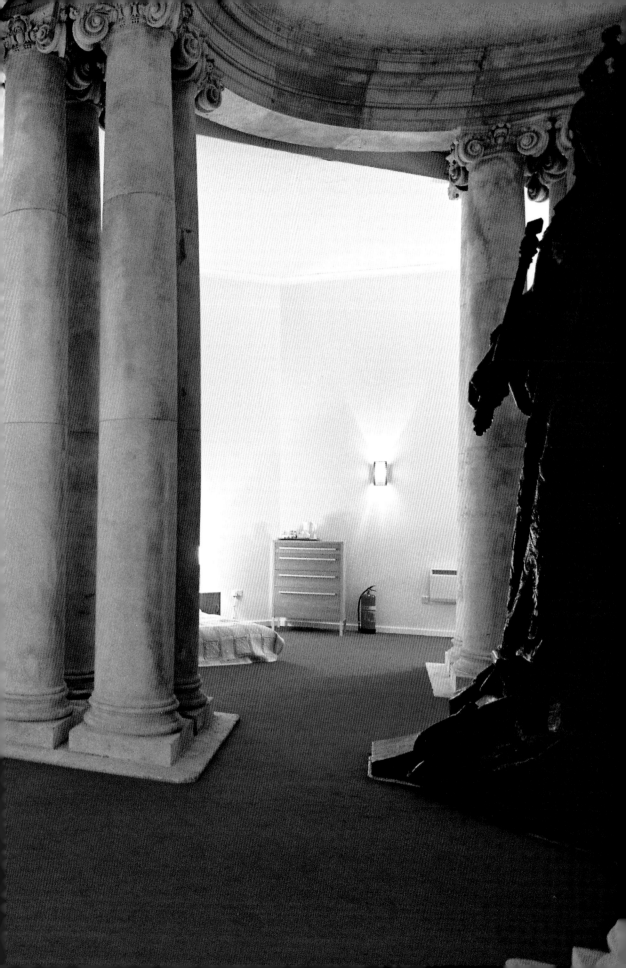

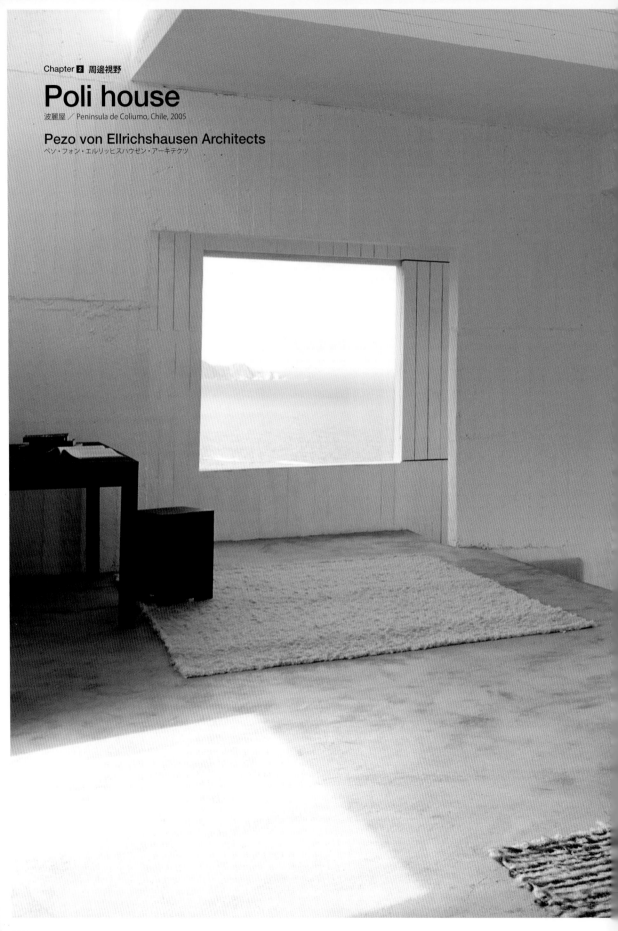

Poli house

波麗屋／Peninsula de Coliumo, Chile, 2005

Pezo von Ellrichshausen Architects

ペソ・フォン・エルリッヒスハウゼン・アーキテクツ

均質的窗

這棟別墅兼研修設施建造在被斷崖包圍的半島末端的土地上。這個建案雖然位在擁有絕佳景致土地上，但卻沒有可以全景眺望海景的大開口。尺寸大約平均的開口錯落在建物的四個面。雙重的壁面，從主要的居住空間往外望去，隔著內牆與外牆兩層牆壁。

遼闊的風景被窗子的尺寸序列化，與各個房間的機能無關。為了增添內部使用方式的自由度，採用了平均分配窗外風景的方式。位在這塊土地，從窗子看到的風景並非那麼多樣，安置窗戶的手法，便是將窗外的風景近乎平均地分配給內部空間。

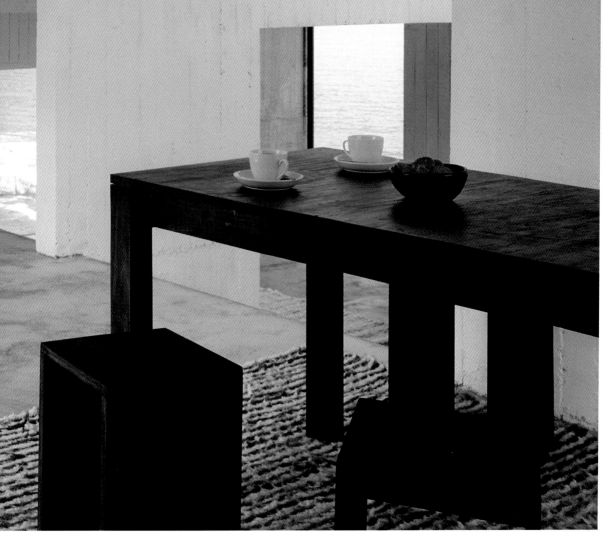

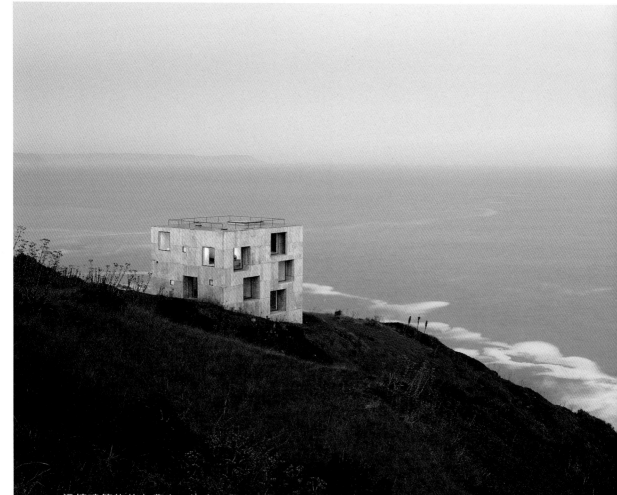

　　這棟建築物位在農夫、漁夫、觀光客幾乎不會涉足的Collumo半島。在這樣的地方，如何活用天然的墩座與絕壁的荒涼光景，成為建案的主題。這棟建築物具有夏季別墅與文化中心的機能。室內必須同時具有公共與家庭式這兩種相互矛盾的性質，具備彼此可以相容的空間性，如紀念碑一般、如家庭一般。因此我們沒有為房間命名，也沒有特定出房間的機能，而是提出藉著房間之間的聯繫來改變使用方式的方案。因此我們將所有服務機能統合在雙重的牆壁之間，以確保內部空間在使用上的自由度。內部的厚牆具有緩衝作用，兩牆之間的部份包含了廚房、電梯、階梯、洗手間、櫥櫃、連續露台等。如果有必要的話，可以為數種活動開放空間，同時將所有家具與日用品全都收在牆壁之間的空間裡，使用沒有處理過的木型框。屋殼全部都是以手作的混凝土來完成的。另外，為了遮蔽內部，門與遮雨棚也同樣是使用舊木框。（Pezo von Ellrichshausen Architects）

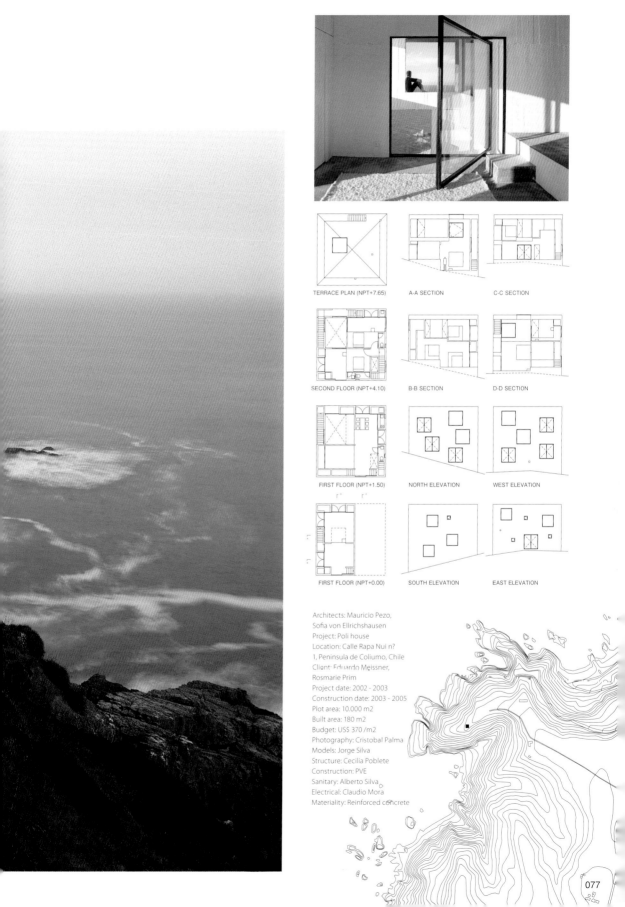

TERRACE PLAN (NPT+7.65) A-A SECTION C-C SECTION

SECOND FLOOR (NPT+4.10) B-B SECTION D-D SECTION

FIRST FLOOR (NPT+1.50) NORTH ELEVATION WEST ELEVATION

FIRST FLOOR (NPT+0.00) SOUTH ELEVATION EAST ELEVATION

Architects: Mauricio Pezo,
Sofia von Ellrichshausen
Project: Poli house
Location: Calle Rapa Nui n?
1, Peninsula de Coliumo, Chile
Client: Eduardo Meissner,
Rosmarie Prim
Project date: 2002 - 2003
Construction date: 2003 - 2005
Plot area: 10.000 m2
Built area: 180 m2
Budget: US$ 370 /m2
Photography: Cristobal Palma
Models: Jorge Silva
Structure: Cecilia Poblete
Construction: PVE
Sanitary: Alberto Silva
Electrical: Claudio Mora
Materiality: Reinforced concrete

Chapter 2

Anti-Perspective
反透視

Ecublens 2006

愛丘布廉 2006 ／ Lausanne, Switzerland, 2006

Renate Buser

レナート・ビュザー

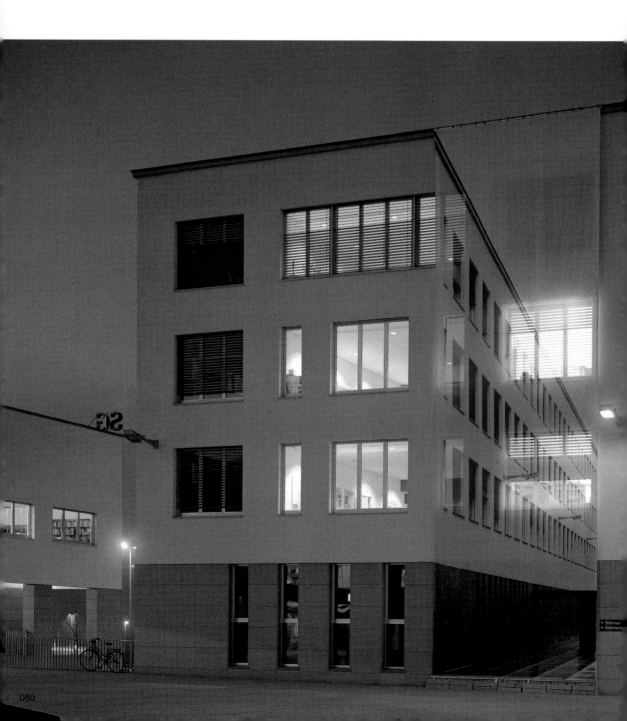

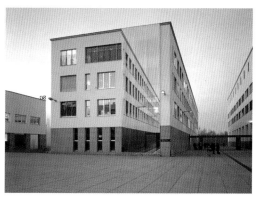
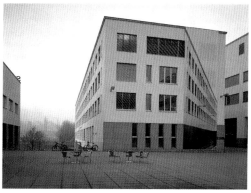

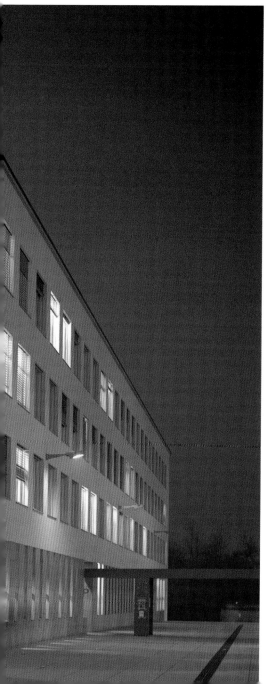

都市的透視

　　大學校園內，林蔭大道（boulevard）與眺望
（vista）所產生的軸線、焦點的紀念碑等，使用
了許多巴洛克都市的手法。這件在瑞士的EPFL建
築學院校舍所進行的裝置藝術，讓都市的透視所
具有的演出性（有時是政治性）要素被打亂。一
邊看著建物正面一邊移動，透視的消點也跟著移
動，建築的型態隨著移動時刻在轉變，一會兒像
是變形的方塊，一會兒是平行的兩棟建築。在都
市中，由於透視而固定化的道路、街區，利用同
樣的透視手法，產生了動態變化。

Ecublens 2006
16 x 5 m
print on gitter ultramesch
21 weights (each 36 kg)
espaces et vides-reconstructed ,
EPFL Lausanne 2006

VMCP Hotel

VMCP 飯店／ ARLANDA , Sweden , 2011

BIG

ビャルケ・インゲルス・グループ

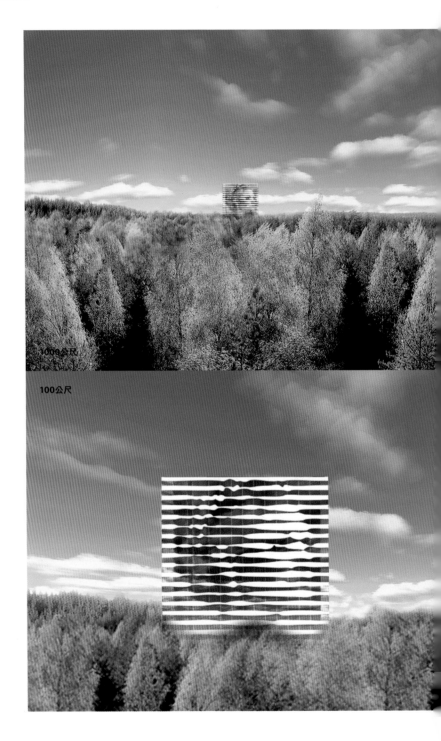

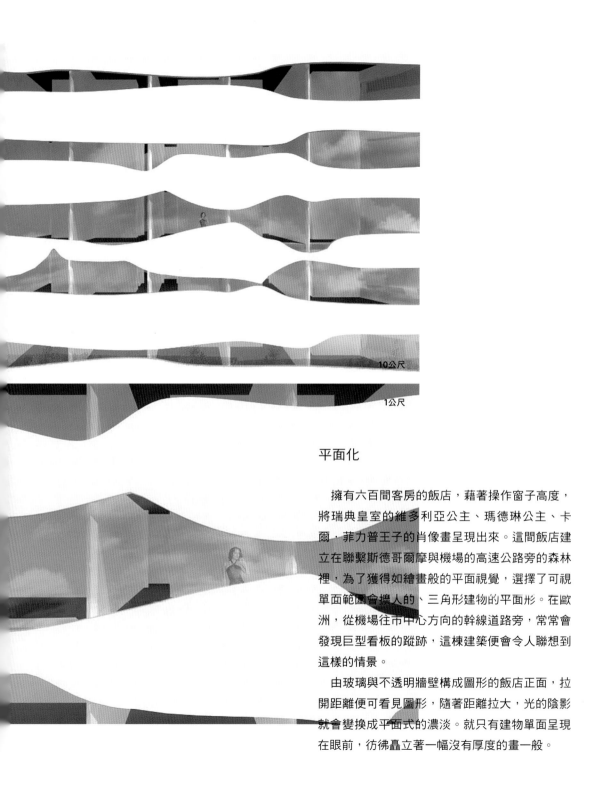

10公尺

1公尺

平面化

　　擁有六百間客房的飯店，藉著操作窗子高度，將瑞典皇室的維多利亞公主、瑪德琳公主、卡爾‧菲力普王子的肖像畫呈現出來。這間飯店建立在聯繫斯德哥爾摩與機場的高速公路旁的森林裡，為了獲得如繪畫般的平面視覺，選擇了可視單面範圍會擴大的、三角形建物的平面形。在歐洲，從機場往市中心方向的幹線道路旁，常常會發現巨型看板的蹤跡，這棟建築便會令人聯想到這樣的情景。

　　由玻璃與不透明牆壁構成圖形的飯店正面，拉開距離便可看見圖形，隨著距離拉大，光的陰影就會變換成平面式的濃淡。就只有建物單面呈現在眼前，彷彿矗立著一幅沒有厚度的畫一般。

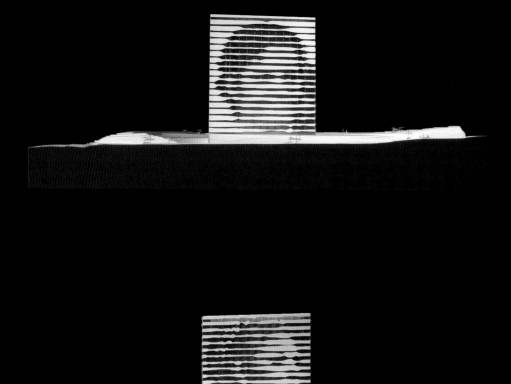

Partner-in-Charge: Bjarke Ingels
Project Leader: Andreas Klok Pedersen
Contributors: Douglas Stechschulte, Marie Camille Lancon, Simon Lyager Poulsen,
Christer Nesvik, Simon Portier, Roberto Rosales, Sara Sosio
Client: FIRST HOTEL
Size: 25 000m2

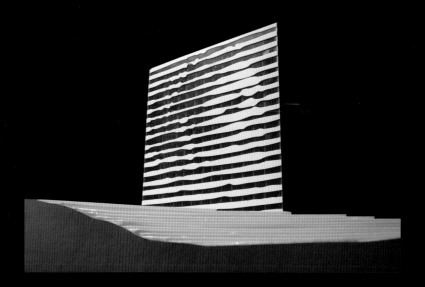

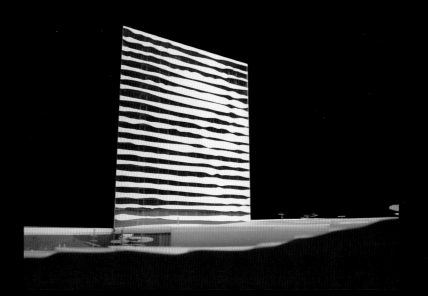

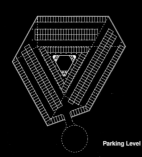

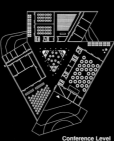

Parking Level Conference Level Wellness Level Accomodation Level 1 Accomodation Level 3 Accomodation Level 10

Tree
樹／Tree #5, from the series Photography-Act, 2007

Myoung Ho Lee
ミョン・ホ・リー

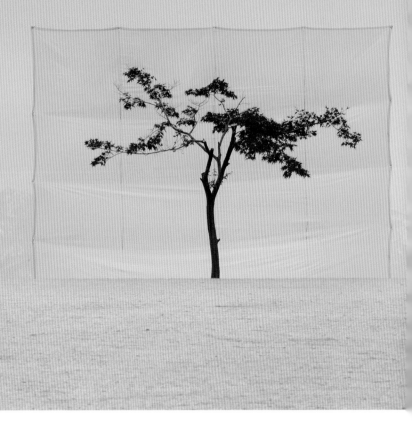

繪畫與觀察

　　以巨幅白色帆布為背景來看樹，與其所在的環境切割，呈現出與平常不同的姿態。藉著除去背景的視覺噪音，便可以看見清晰輪廓中的複雜細部與樹枝的觸感、尖銳的樹枝末端。沒有混亂背景的干擾，優雅、穩重、交錯的樹木有機形態便浮現出來。透過Myoung Ho Lee的其他作品來看，發現到我們會開始比較這些樹木，驚訝於某種類與其他種類、冬天的樹與春天的樹的類似點與差異點。凝視單獨的一棵樹，重新找回了與周圍其他樹木之間的關係。

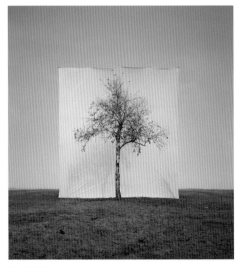

Tree #1, 2007

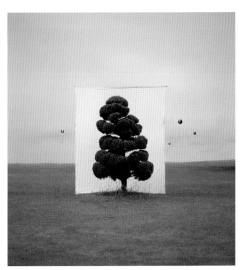

Tree #2, 2007

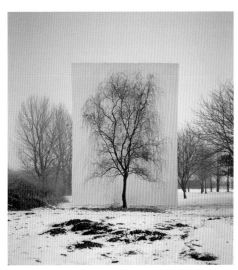

Tree #3, 2007

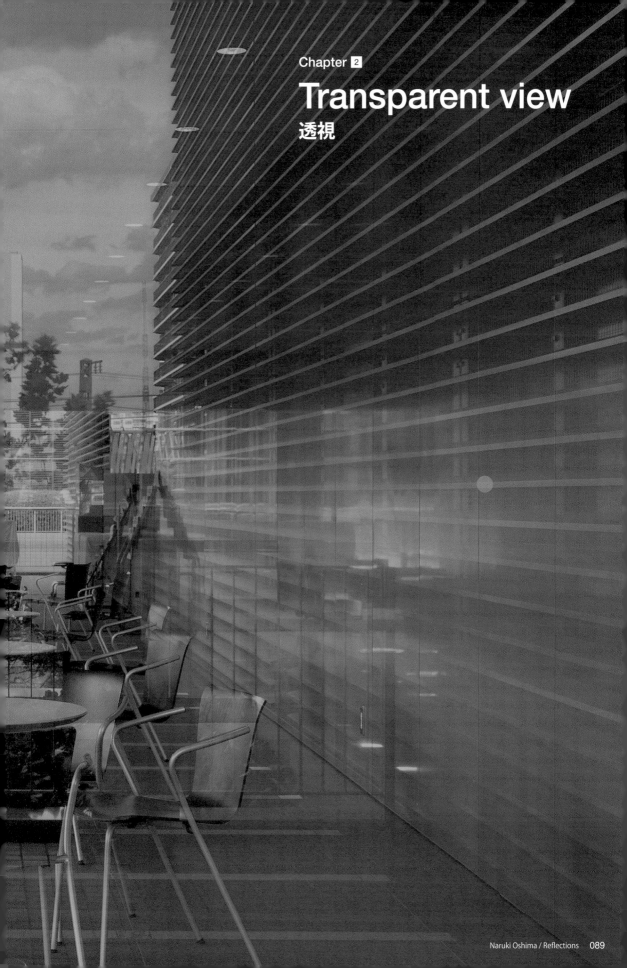

Chapter **2**
Transparent view
透視

Grosser Hörsaal (Big Auditorium)

大講堂／Basel, Switzerland, 2003

Renate Buser
レナート・ビュザー

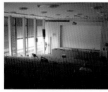

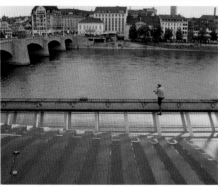

Grosser Hörsaal（Big auditorium）2003／Floor installation with photograph for the terrace of Rheinsprung 9-11 ／ University of Basel ／ 1400 x 720 cm ／ Photograph printed on floor foil Strassenbilder, Littmann Kulturprojekte Basel 2003 (catalogue)

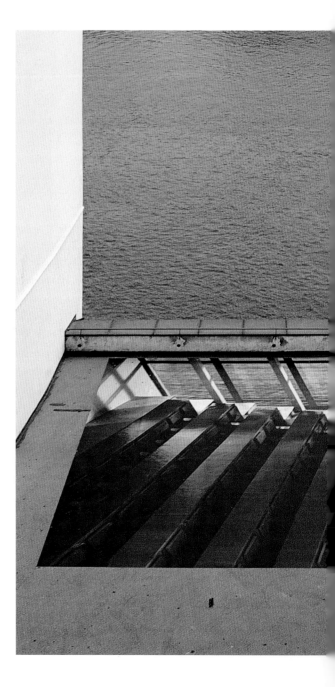

透視河川

　　在河邊大講堂的屋頂天台上，開闢了透視大講堂內部的視線。製作大講堂二十分之一比例尺的模型，慎重地調整角度之後拍攝而成的黑白照片，放大成為1：1的尺寸之後鋪在天台上。藉著透視屋頂，私密的設施暴露在路人眼前，展現出沒有屋頂的開放大講堂印象。從被穿透的屋頂玻璃所看到的河川，與現實的河川之間具有連續性，如同被建物內獨占的河川景觀也被開放出來一般。

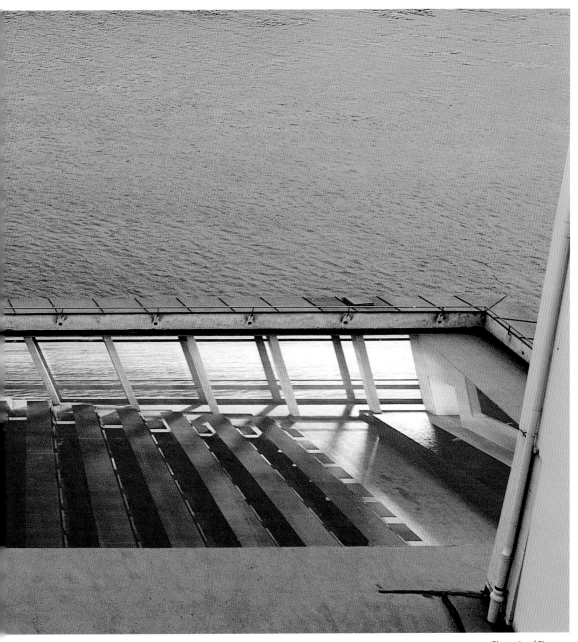

Photo: Josef Riegger

Le Cabinet Du Psy

反轉的房間／Centre d'art Contemporain Le Grand Cafe.Saint Nazaire,
France.Galeria Brito Ciminio, Sao Paulo.Galerie Emmanuel Perrotin, Paris. 2005

Leandro Erlich
レアンドロ・エルリッヒ

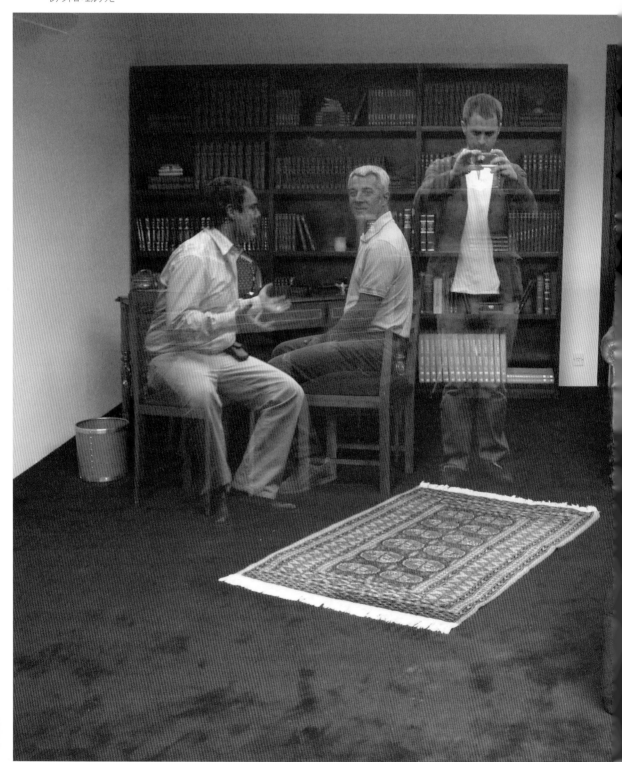

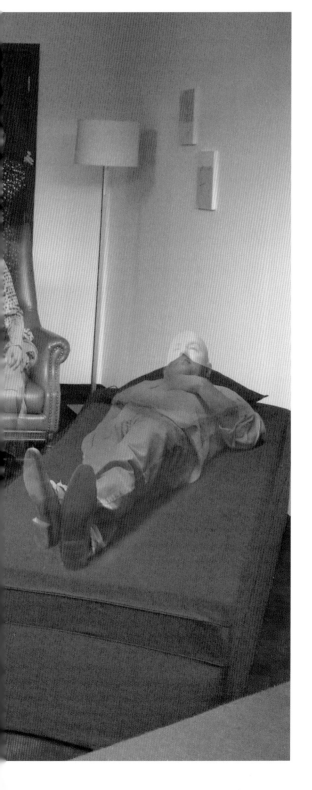

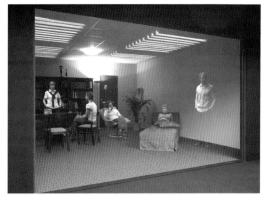

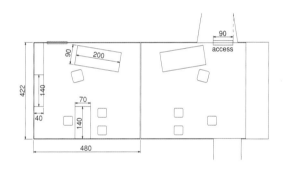

鏡面反轉的房間

在鏡面反轉的兩個房間裡面，家具的放置也被反轉。一邊是黑色內裝與放有黑色家具，以螢光燈平均照明的明亮房間。另一邊則是只使用部分照明的微暗的平常房間。黑色房間的環境雖然明亮但卻消失，就只有人反映在隔著玻璃的另一個房間，就如同身在該房間裡一般。由於入射角與反射角都一樣，不論從哪個方向來看，隔開兩個房間的玻璃表面的反射與透視都剛好將圖像連結在一起。

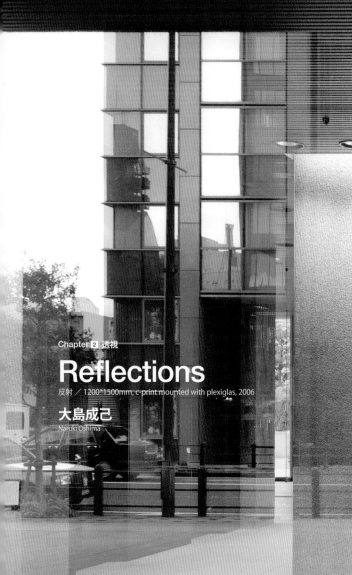

Reflections

反射 ／ 1200*1500mm, c-print mounted with plexiglas, 2006

大島成己
Naruki Oshima

都市的反射

　玻璃表面的反射，由於隔著玻璃兩邊的明暗差異，使得反映出來的景象有很大的不同。當玻璃的另一邊明暗有落差，這一邊的環境與另一邊的狀況便會片段地交錯在一起。在現代都市中，外部與內部地板的素材、外觀的帷幕牆與內裝素材的安裝方式或素材本身，都變得非常相似。建物前方被修剪成某一個模樣的植栽，以及放置在大廳裡的大型盆栽，也使得內外的差異變得更加模糊。這些景象不斷地透過玻璃表層的反射與穿透，原來的實像與反射的虛像已經無法區別。在現代都市中，玻璃已經很難說只是聯繫內與外的單純透明物而已。

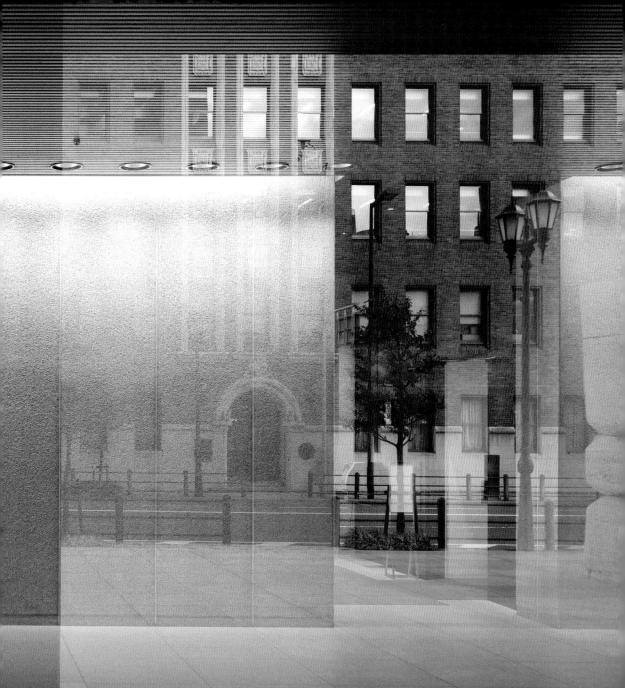

　　都市、建築給予我們伴隨著某種感覺本質般的各式各樣經驗，平常我們並不會發現，一直忽略它的存在，我們選擇都市、建築的理由，就是想要持續擴大被我們忽略的經驗的模樣。例如以玻璃反射為主題的「Reflections」系列，便是行走在杜塞爾多夫的街道時想到的，面對著層層重疊的風景印象，自己從好像會在某個空間中迷失的不安定的感覺中感到一種解放感，但是，那種不安定的感覺，大抵會因為正注視著櫥窗中的商品等情況而被忽略，不會出現在意識中。就算難得蒞臨抽象的空間，也總是將之解釋成平凡的空間，以獲得自身的安定，這就是我們的日常。我的工作，便在於讓空間的型態持續維持本來就該有的感覺。我的目標在於拍攝出反日常方式的，可以保持⬚⬚⬚⬚⬚⬚⬚，⬚⬚⬚⬚⬚⬚⬚我想要⬚⬚⬚⬚⬚⬚。
（⬚⬚⬚⬚）

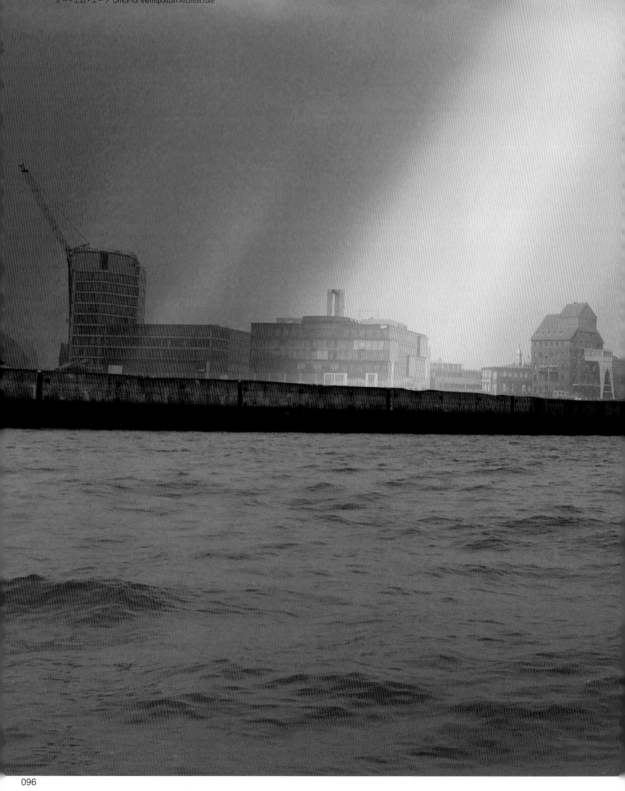

Hamburg Science Center

漢堡科學中心 ／ Hamburg, Germany, 2011

OMA

オー・エム・エー ／ Office for Metropolitan Architecture

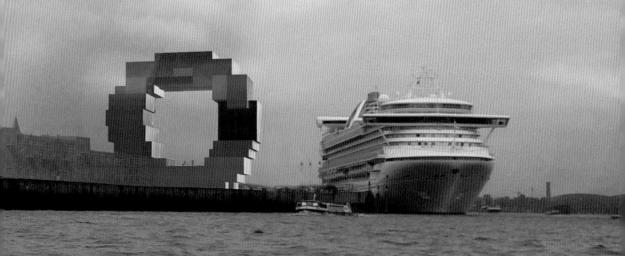

大型建築的透明感

　　由科學中心、水族館、科學劇院所組合而成的
這個複合設施，將各式各樣的機能以十個區塊的
組合來表現，使機能的統合視覺化。這個建築矗
立在漢堡港的入口處，同時也是連接易北河都市
軸線的終點。這裡將成為漢堡的重點研究機構，
與現存的漢堡研究機構將共同合作。這裡不只將
成為這個區域研究領域的實質推動力，也備受期
待成為文化上的重心。

　　由十個模組所串連而成的環狀建築，在都市
風景的規模上，成為一種透明性的表現。當規模
越大、構造也就越大，由遠處眺望建物的機會增
加，但是也就無法藉由玻璃材質來塑造出透明
性。而是在型態上穿洞分棟建構，使得穿透更有
效果。透過中心的洞可以看到什麼並不重要，型
態本身有洞，便決定了建築的本質。

　　由科學中心、水族館、科學劇院所組成的這棟建築，位在馬克德堡港的入口處，同時也是來自易北河與內側支流的都市軸線終點。位在貨櫃充斥、船隻頻繁的海岸，這棟建築是連接港區與市中心的一個標記。這個科學中心將成為漢堡的科學研究重心，除了提供次世代科學家一個分享研究與知識的場所，同時也要強化城市的教育水準。科學中心不只與漢堡的其他許多研究機構有關係，也將成為醞釀革新教育的一股力量，並成為當中的文化重心。科學中心是由十個模組組成環狀，這個形狀象徵著大海的力量，而每個區塊則象徵著歷史性的特徵與海岸都市的開發。這個建築物同時也是象徵漢堡經濟實力的符號，表現出城市對技術與科學的態度。

　　展覽場也是由與建物相似的模組構成各項機能。這給予空間管理柔軟的彈性。以展覽中心為舞台，不只可以展示科學研究，也可以展示近代社會所有面向的各種主題。科學中心對於環境問題以及遵循計畫（程式）的維護也很優秀。構成建物的十個區塊的機能，每天都可以進行大規模的企劃（程式）變動。中央構造包含電梯與階梯，東側與西側的區塊則是作為展覽室。可以做出方便管理的捷徑或細微的變更，也可以利用活動式隔板來聯繫空間。

　　從科學中心建物周圍的三個露台可以聯繫到漢堡市政中心與馬克德堡港的西側與東側。這三條軸線可以連接城市的許多部分，應該可以為漢堡新市鎮Hafencity帶來新的生活。既有城市舞台的機能，也可能讓訪問者與過路行人之間產生直接的接觸。在各處的屋頂與Belle Etage的露台餐廳所進行的各式各樣活動，將會為Hafencity注入活力。（OMA）

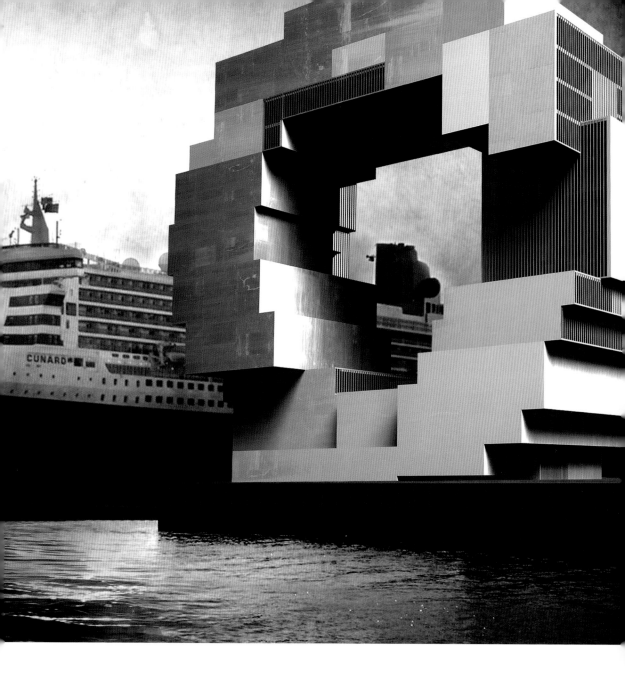

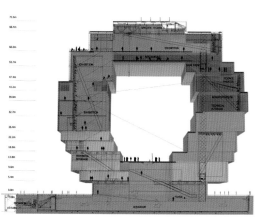

Project: Hamburg Science Center
Status: 2. Phase (HOAI), Completion 2011
Client: G&P, ING Bank, SNS properties & City of Hamburg
Location: Hafencity Hamburg, Germany
Program: 23,000m2; Science Center, aquarium, offices, theatre, shops
and restaurants of which 8500m2 are located underground.
OMA Partner: Rem Koolhaas, Ellen van Loon
Project Architect: Marc Paulin
Team: Mark Balzar, David Brown, Alexander Giarlis, Anne Menke,
Sangwook Park, Joao Ruivo, Richard Sharam, Anatoly Travin
Engineers: Binnewies GmbH, Hamburg
Fire services: HHP, Berlin
Scenography: Ducks Scéno, France
Lighting: LKL

Notati
Preser

[第三章]
標記法與表現法

on &

tation

標記法與表現法

圖面、透視圖、模型等記述空間的表現手法，除了是不斷填充設計上的發現的一個資訊之地，同時也是將「看不到」的東西「呈現出來」的傳達技術。設計者使用各式各樣的媒體，將片斷的印象視覺化、表現出來的技術系統，就是標記法（notation），將這些表現手法再次建構，使人可以對其想法產生共鳴的視覺上的工夫的總體，便是表現法（presentation）。本章將隨著基本的過程列舉出標記法與表現法的主題。

【 空間的表現法 】

表現法的媒體有圖板、口頭說明、簡報、展示等，即是在有限的平面、空間、時間內傳達事物。

空間或建築，如果不將原本的尺寸縮小，便無法在有限的媒體中表現出來。為了能夠標示出與各種縮圖之間的關係，並且可以簡單明瞭地總覽，比較大的總整理圖（圖板，panel）是表現法的基本。而製作圖這個圖面，不是利用口頭也不是動畫，圖板就是重要的媒體。

【 過程 】

表現法，不只是以他人為對象將想法視覺化而已，也包括將自己構想的東西視覺化之後再次確認，這樣一想，其相關範圍是非常廣泛的。

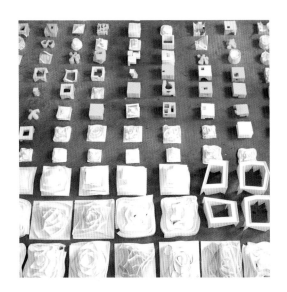

(1)概念設定 (2)研究 (3)圖面 (4)模型 (5)模型照片 (6)繪圖／透視圖／圖示[1] (7)文章 (8)設計圖 (9)展示 (10)表現法。雖有基本的流程，但順序很難特定，可能同時進行，也可能回溯流程。像是在思考模型的製作方法時誕生了建案，從圖板設計圖決定出模型照片的構圖，從構圖決定出模型的製作方法，從模型照片決定出標題等等，這樣的順序都是有可能的。到最終形式為止，各式各樣的判斷都會相互影響。

[1]圖示（Diagram）：用於解說概念的模式性的圖片或照片。根據主題的不同分門別類來準備，可以從多方角度來解說建築。

【 概念 】

標題

表現法時最初出現的標頭。標題具有足以與表現法全體對峙的力量，也可能大幅轉變表現法的性格。

標題有補足型與補充型兩種類型，兩者相似但性質稍有不同。補足型與計畫或呈現的內容平行，像是～屋、～城等，多為形容建案企劃或建築類型的性質。而補充型的性質，則多為標示出計畫的主題或者著重的部份，就像是「標題就是回應計畫的解答」般的關係，以最終的結論（理解）為目標。

另外，也包括以「缺陷」為特徵的建築。沒有牆壁、沒有立面、沒有落差等等。不單只是排除而已，其焦點就在於被排除本身，多使用象微性手法可以說就是它的特徵。

Minimum Speed 200 Km/h Pieter Bannenberg, Walter van Dijk, Kamiel Klaasse Thijs van Bijsterveldt, Benedikt Voelkel／對於Photoshop
創造出來的非現實圖像所產生的違和感，藉由標題的設定而獲得了解答。又或者可以説，是透過標題來理解圖像本身究竟蘊含了何種違和感。

無標題

　　沒有標頭或沒有標題的表現法。沒有命名、沒有特定出想法的本質，會產生各種的解釋。

　　這也包括謀求單純稱呼的情形，像是使用極長的文章般標題、場所的背景脈絡、地名或相關人士的名字、或者名字的開頭字母等。避免突顯計劃本身，而是歌頌與狀況或環境之間的關係也相當常見。

標語

　　以極端方式呈現出計畫特徵的文案群（也就是說沒有必要只有一個）。它與標題不同，也可以說就是在圖板中，由於與特定的圖示或圖面之間的關係而被設計出來的「概念群」。

　　例如，用光來隔間／最大氣積／如同打造城市般的室內設計／太過透明的不透明等等，多半的情況下其設計手法或操作對象明確，藉著將之轉換成文案，製作者自己便可以將想法相對化。

Entrelacement,2001, ©Michel de Broin / 12 tons of asphalt, pictogram and sign paint, 40 meters long; public art work　An additional segment extends a bicycle path along the Lachine Canal in Montreal. The design of the asphalt path is the product of an awkward gesture which, reproduced life-scale, counters the logic of urban facilities. (Michel de Broin)

【研究】

研究

　　認識「如何」測試計畫的「某項內容」，以及限定範圍與方法。

　　「計畫性研究」指的是，將條件與付出放在對等的位置，根據條件的優劣或處理方式，來確認建築的變化，或者是重新掌握條件或環境，來使建築產生變化。

　　相反的，「類型性研究」則是在個人創意優先於條件的前題之下，檢討如何才能讓條件或環境符合前提。

　　這兩者看似相反，但實際上兩者的界線模糊，不知不覺中便可能互換位置。

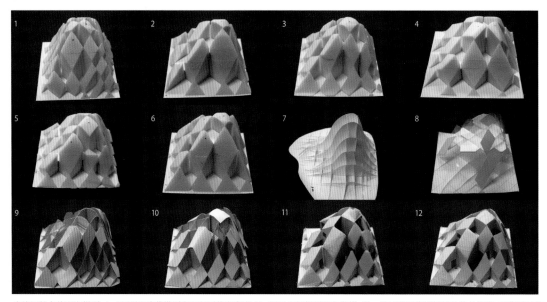

山的展望台的研究模型。1~6是利用塊狀模型來研究形狀與密度，7~10是用紙模型研究結構，11~12是利用塊狀與紙的複合模型，研究開口的位置、高度、地面水平等。根據研究內容的不同，來選擇模型的製作方式。

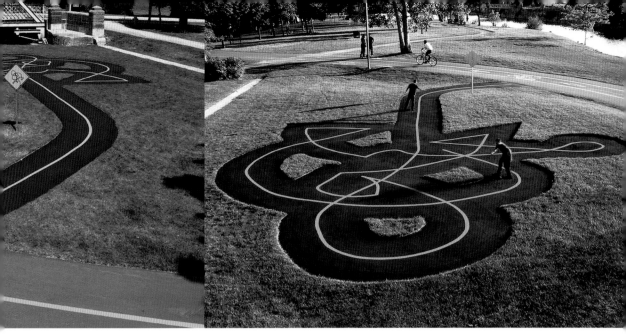

路標被畫上了如同塗鴉的線條，腳踏車專用道路則彷彿像是追循著路標一般扭曲。看起來也像是反轉了被畫出來的東西與實現出來的東西之間的關係。

草圖

為記錄想法而繪製的圖。這是在最初進行的最個人性的標記。藉著記錄，空間的最小元素將會浮現。若是描繪過於深入或者過於抽象，想法與記錄之間將會產生誤差。另外，這個記錄最小元素的視點，也可以直接轉用於攝影角度。

提案

同時進行「標語」、「研究」、「草圖」，就是實質的計畫的出發點。既是檢討研究方法的階段，也可以檢討研究模型的作法、省略方式。某部份的省略有可能會加速其他部分的研究。在主題與表現相互抗頡的階段，模型的作法會大幅影響研究內容。

一覽

在經過一定的研究之後進行選擇的階段。將所有的研究並列在一起，分出優劣或分組來評價。將前因後果（或者對於用寬容眼光所看不到的東西的評價）相對化的過程。

【圖面】

圖面

畫在建築圖面上的線，大致可以分為兩種。一種是實際的物質的界線，另一種是尺寸線等虛擬的標記。以某種視點來看，圖面是各種材質的界線的集合體。另外，描繪建地界線、尺寸線或動線等，有可能改變物質的線的形式，需檢討是否應該標記。

平面圖／剖面圖

平面圖與剖面圖都是描繪建築物的剖面。賦予厚度和內容給區隔空間與空間的線，表現的內容會因為剖面圖的畫法而有所變化。以單線來描繪，可以表現出建物的房室構成，以雙線來描繪，天井高度或房間的大小，可以在與其他事物之間的關係中表現出來。另外，如果描繪出地板與牆壁的細部剖面，則可以將焦點放在調整室內環境的性能上來表現。

線種／線幅

標記有範例可循，但並沒有正確解答。重點是以一個種類的線種‧線幅為基準，以相對的方式來決定各線的標記。

平面圖密度比較。比例尺統一為1／1500，另外，將設計圖用簡圖表示後，透過模糊化平均畫面的黑墨密度，並以灰色值加以表示。

PLYTOWER / Satoshi Matsuoka + Yuki Tamura

密度

使用一致的密度，物體本身便會紋理化，在某個瞬間看起來很平面。藉由某個程度的疏密排列，可以有更立體的表現。在描繪平面圖的密度而檢討家具或文字（空間名稱）的配置，或者模型照片或透視圖的樹或人、家具的配置等時，是為判斷的基準。

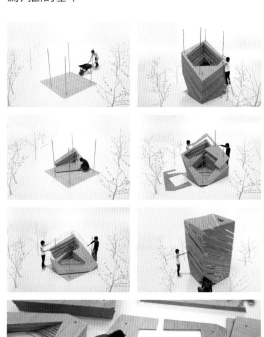

堆疊合板所製作而成的塔屋。1500片合板約傾斜三十度，一層一層地堆疊起來。利用Rhino軟體3D模型化的量體要以合板的厚度來切片，因此需要所有合板的剖面。堆疊所有合板之後成為高度8.5公尺的塔狀，內部空間則是三個房間與階梯。複雜的立體與原始的組合工法，透過電腦而結合在一起。

【模型】

模型用圖面

有別於圖面，另外準備的模型用圖面。用於製作模型的材料厚度須符合圖面。像是厚度1公厘以下的材料或黏著劑硬化時的厚度等，使用CAD可以繪出較為精確的模型用圖面。利用CAD繪圖，模型的表現比起圖面更具有變動的彈性。

模型

製作方法依據用途而有所不同。是用於展示、還是拍照，都會影響施作手法或材料、用量的決定，而拍攝的照片需要放到多大，也會影響製作的精密度與花費的時間。

有別於CG或草圖，施作三次元的實際空間來作為表現法媒體，光線、氣氛、規模均可以充分地表現出來。

人物模型

用於展現模型中的活動或活力所使用的人物模型。可增加模型空間的具體性。

空間與人物模型搭配，可以表現的活動種類就會大幅增加。也可以在拍照的階段即興演出或者製造狀況。為達到這種空間的解讀作業，人物模型的動作會變得抽象。

人物模型
環境或空間搭配上人物模型，可以表現出各式各樣的活動。

比例尺（縮尺）

　用於拍攝內部的模型最小比例為1/50，但如果天花板低或者平面狹窄，就要選擇1/30以上。用於拍攝外觀的比例則為1/50~1/200。即使是外觀，想要表現出從外面可以看到的內部或者外部的活動，就有必要放入家具或者人物模型，至少需要1/200的大小，以求精準。

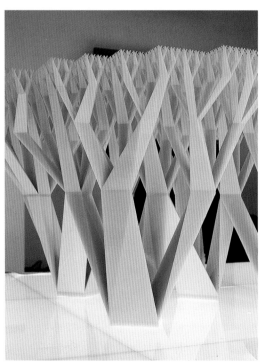

 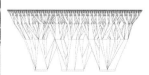

FRACTAL TABLE, Platform - Jan Wertel, Gernot Oberfell, Matthias Bär, www.platform-net.com, Photo: Platform／以二分法的切割模式做出沒有頂部平面的物體。以桌子這個簡易的題材來說，高度對應著頂部的密度，「某個大小」以上的物體便可以放在頂部。例如在某個程度以上便可以放置杯子，但不論頂部分割延伸到多大的密度，就是無法放置水。

【模型照片】

對比物件（scale object）

　藉著將製作的軌跡與製作者的姿態拍攝到模型照片中，可以特意地擾亂模型的規模。以模型的規模來拍攝模型，對地板或牆壁等建築上的元素進行量體設計、接合或材料加工等施工程序，例如造型式的操作、配置或固定等，進行這些作業時也可以同時記錄。

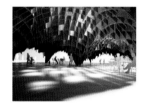

將正在施作模型的手拍入照片中，可以拍攝出構成模型架構的材料單位與這些材料的組合方式（施工方法）。

傢俱的量

　模型照片中的傢俱數量看起來會比在圖面中還要多。當照相機的位置與地板之間產生角度，地面的傢俱數量會如實地往照相機的方向投影，角度越小時數量感就會越增加。在拍攝照片時稍微拉開一些距離，可以做到接近圖面的數量感，以這樣的媒體為前提的「視覺補正」程序，是有其必要的。

 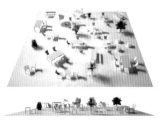

地面與視點之間的角度越小，眼前的傢俱與遠處的傢俱就會沒有間隔地連接在一起，使得傢俱的量感增加。在模型照片中，將傢俱之間的距離拉開，或者限定傢俱的種類，可補足空間的深度。

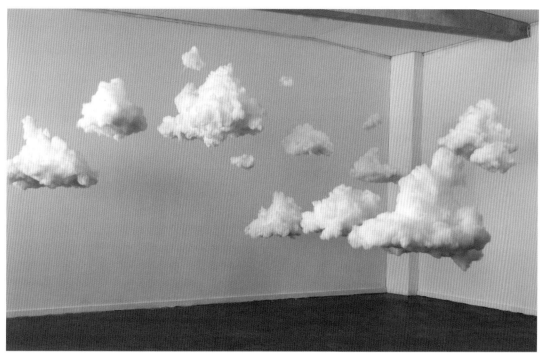

Cloud Chamber, 2004, Samantha Clark ／ Cloud Chamber is an art installation first made in Switzerland, which confuses inside with outside, up with down, large with small. Here you can walk with your head among the clouds without climbing a mountain or getting your feet wet. These dreamy clouds are made from the inside stuffing of pillows, which have absorbed the dreams of our sleeping hours.（Samantha Clark）／ 如浮雲一般飄浮在室內的物體裝置。將房間內的柱與樑當作對比物件來拍攝，產生了尺寸規模所造成的錯視（視覺上的錯覺）。

模型照片的滿版與圖框

　　滿版指的是上下左右不留白，在整個畫面設計繪圖。滿版的圖會將視點吸引到照片內部，而忽視周圍的空間。因此適合用於實際可能的視線，例如高度與眼睛平行的照片。

　　而設計四周有圖框的照片，會使得設定選取的範圍很鮮明地浮現。適合用於希望將目光吸引到照片所選取的主體與周圍的關係當中。如果是模型，則要看照片是要做成滿版還是加圖框，來改變模型需精製的部份。滿版的照片，會將視線吸引到較為細部的地方，因此模型的製作有必要呼應這個現象。相反的，有圖框的照片會將視線拉遠，朝向包圍著照片主體的環境或狀況，因此模型的製作或拍攝需要更廣的範圍。

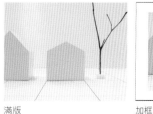
滿版

加框

Superstar.A Mobile China Town, MAD ／ 羅馬近郊市區的寫實照片，貼上了利用CG繪成的建築。

【繪圖／透視圖／圖示】

合成

　　將各式各樣的元素拼湊在一起的圖片以及組合的技法。在建築（空間）表現中，透視或遠近感等視覺上的真實性尤其需要顧慮。也可以說是特定視點的強調。

　　大頭照或紀錄照片等，映在照片中的東西，我們都相信那是「真實的東西」。合成照片便是採用這種真實性錯視的方法。

　　根據地點與圖片的關係，有兩種合成方式。一種是在真實的照片中貼入模型、CG或手繪的圖，另一種則是在模型、CG或手繪的圖中貼入真實的圖片。透過映出真實的環境或有光的環境，能夠將實際上在不同地方另外拍攝的照片，當作是一種真實來理解。

M宅的內部／在模型照片中貼上真實的傢俱與小物件的圖。吊掛的衣服與床單則是模型本身的物件。／photo:Satoshi Matsuoka+Yuki Tamura

The room, Surveillance 1, 2006, Leandro Erlich ／ 使用了二十五個平面顯示器的影像裝置。利用透視圖群強調出消點。

連環圖

　　空間的呈現項目中的圖示以「群體」方式來表現。與範圍的選取①、位置、動線、環境之間的關係，以及視線流動等，各式各樣的解說以圖示方式來表現、羅列，整理出計畫的要點並視覺化的方法。另外還有依據尺寸或排列將數個透視圖均等地排列，標示出空間的種類或系列②。

①根據用途或種類來分派空間。
②動作的順序。

選樣

　　選出數個代表性的樣本或主題，以方便理解計畫。或藉著樣本來顯示出主題。

　　從無數的建築上的特性中抽選出必要的項目，做成圖示，也就是從幾乎是無數的剖面中，挑選出最能夠表現出建築構成的代表性的項目。樣本是必要的且必須是最小量。

PUBLIC & QUIET ZONE

VIEW RELATION

ENTRY & INTERNAL ROUTE

GROUD FLOOR LEVEL 1/2000

SKIRT／使用了平面圖的圖示群。透過圖、顏色、小標（圖示的標題），提示各種主題以幫助了解計畫內容。

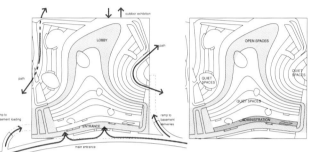
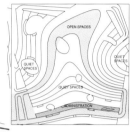
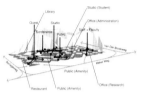

COLUMN MOUNTAIN的概要圖示

Miniature City Grid Planning

ENTRY
Visitors arrive to the Main Lobby located in the middle of the Jeongok Prehistory Museum through the main entrance of the south side of this building.
This is the hearts of the building where one would receive general information, and get an overall perspective of the landscacpe inside.

PUBLIC + QUIET SPACES
Within the open landscape, smaller scale areas are created by narrower pitch of contour lines, pocket of land, glass partitions. These space feel more private and creat pockets of quiet zone.

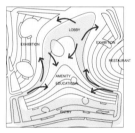
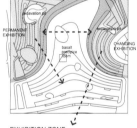

INTERNAL ZONES
Contours organize the open landscape into zones of activity.
These zones are not physically patitioned so that atmosphers can blend into one another creating a relationship between the spaces and people inside.

EXHIBITION ZONE
Exhibition Zone is located in the highest part of the buildings, where visitors can get the whole perspective of the museum and wide view of the outdoor landscape.
There are four type of displaying, which are passage, open-layout, excavation pit and basalt precipice room on the undergroud. Sectional transformation along the steps accommodates various size and materials of the exhibits.

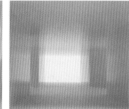
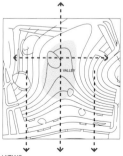
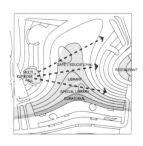
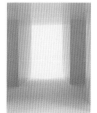
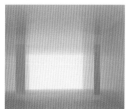

VIEWS
The visitors get wide view of the surrounding landscape from everywhere in the building. The Public Amenity Zone and Educational Zone are located in the 'valley' area surrounded by the hills on three sides so that people feel themselves confortable during studying and their break.

EDUCATIONAL + AMENITY ZONE
Educational Zone and Public Amenity Zone are surrounded by the Main Entrance and Main Lobby and located in the 'valley' area so that people can access easily and feel comfortable. All educational function are interlocked in the valley to use as a Prehistorical Media Conter.
From Multi-purpose Hall, people have the overview of Educational zone and the eastern hill of Exhibition zone so that this is used as the guidance hall for the new visitor.

Terraced Soil的圖示群

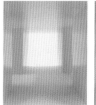

K宅的內部

【文章】

文字

　站在圖板前方300公厘～600公厘處便可以讀出所寫出的文字。放在圖板上的文字寬度不要太長，最好在150公厘以內。從分量來說，大小10級左右、字數30～40。如果是英文也是一樣，字數約日文的兩倍。尤其是行間的設定，通常會影響易讀性與易看性，一般最好設定在文字大小的1.5倍。

文字方塊

　表現法中所使用的文字，即使作為圖解也會給人強烈印象。盡量不要換行，整理成塊狀來呈現，並提示主題數量。做成小標題也可以，但必須考量與圖示小標之間的相容性。若是A3尺寸的圖板，文字多半會干擾意象，可將文字當作圖說來處理，大小控制在6級左右，以避免破壞意象。

圖說

　解說照片或圖示等圖片的小型文字，通常放在圖片附近或者重疊在圖片上。

　站在使用者或觀者的立場率直地解說，比較容易閱讀。在以製作者的觀點製作而成的圖板當中，這是少數以觀者角度來敘述的文字。圖說大多以文字方塊來呈現，尤其要考量相對於圖片的大小或形狀、曲線等。如果是連續排列的照片，可以利用文字圖說來分隔照片群，讓區隔明顯。

字型大小

　一般來說文字需要「可以閱讀」，縮小與放大都有其限度。這是照片或圖片所沒有的重要的圖文特性，只要是文字，大小都要固定在某個範圍以內。

　通常一般的大小，例如圖板為6pt～12pt，圖說為6pt～8pt。

　在主要圖像的圖框內置入圖說時，與正文篇幅大小的相對關係方面，就像是調整尺寸功能表scale bar一般，可以用圖解方式來表現圖像的大小、重要性。

換行

　用於區隔主題。也可以圖解的方式來表現文字中的主題數量。圖示的圖說最好不要換行比較容易閱讀，並控制在3～4行以內，讓觀者可以一口氣看完。

【設計圖】

A4

　用於展示文件尺寸中的最小種類。在競圖當中，多半都會要求使用這個尺寸來製作表現法圖板的內容概要。在進行審查的階段，通常是審查員的必看資料，因此須設想，審查員在某個程度理解計畫的情況下會詳細閱讀。因而基本上有必要比圖板更詳細解說。

A2～0

　做成展示圖板的尺寸，靠近一點或遠離一點都可以清楚看到的尺寸。可有效運用於圖解式表

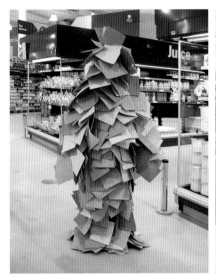
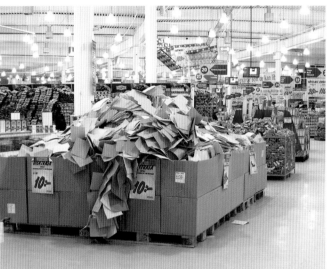
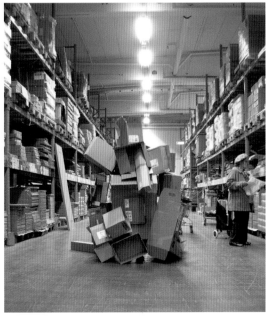

題名為Urban Camouglage的這個作品,是Yvonne Bayer與Sabina Keric,針對在商業空間中個人識別可以如何偽裝的疑問,幾乎是游擊式地拍攝而成的。他們的靈感來自於狙擊手或獵人所穿的被稱為「ghillie suits」的迷彩裝,將賣場中的東西貼在身上,像是穿上吉祥物一樣或站或走動。極其不自然的東西,但卻很融入環境,存在得很自然。如果設計圖的目的是創造出照片、圖片、文字等自然地配置在一起的狀態,那麼設計圖和偽裝是很相似的。第一眼感覺不出那是被設計出來的東西,其實正是優秀的設計;不會讓觀看者發覺,其實自己的視線是被設計誘導而在紙面上順暢地遊走。

現。初看時約十秒就可以被判斷出內容的文件尺寸，可以說就是展示技巧最容易發揮的尺寸。

A3

在競圖當中，A3尺寸多用於傢俱、產品、室內等規模上。在建築上，分門別類的競圖初審也常要求使用這個尺寸。通常是不需做成圖板而利用網路交件。不需列印出來，但考慮到透過PC或螢幕畫面來審查，有時候最好還是要做成等同於圖板的設計。

另外，在相距70公分～90公分的距離面對面交涉時使用也是恰好的尺寸，不需移動就可以向對方呈現意象。可做成圖冊來控制呈現的順序，或者也可以散置在桌上讓對方總覽整體意象。

配置

在整體中將部分定位使之相互補足。例如將平面照片或模型照片與主要計畫或概述草圖、鳥瞰和平視、平面圖和剖面圖等放在同一個視野內。也就是檢討在圖板中要將哪些資訊並列來構成一個視野單位。

設計圖

將資訊序列化並排列。資訊根據大小、排列、位置會有主從關係，即使是相同的資訊，傳達的方式也會不同。在一個畫面、設計圖的範圍中，想要控制資訊的傳達，有必要讓設計圖具備某種構造。所謂構造，就是要給予資訊的配置一種意義的流動，而不是力量的流動。

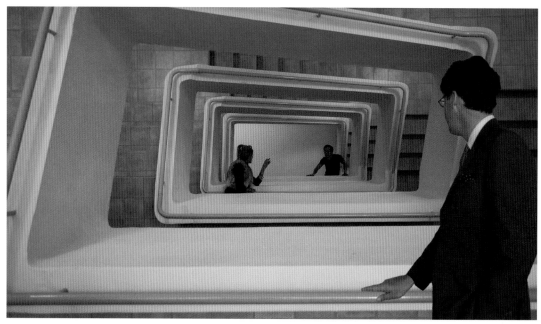

The Staircase, 2005, Leandro Erlich ／身在樓梯間的天井，平常幾乎不會去注意會不會被別人看見。但若九十度迴轉，並在遠、中、近的位置安排人物，空間構造便截然不同。樓梯間是建築中擁有最異常尺寸「通風口」的空間。

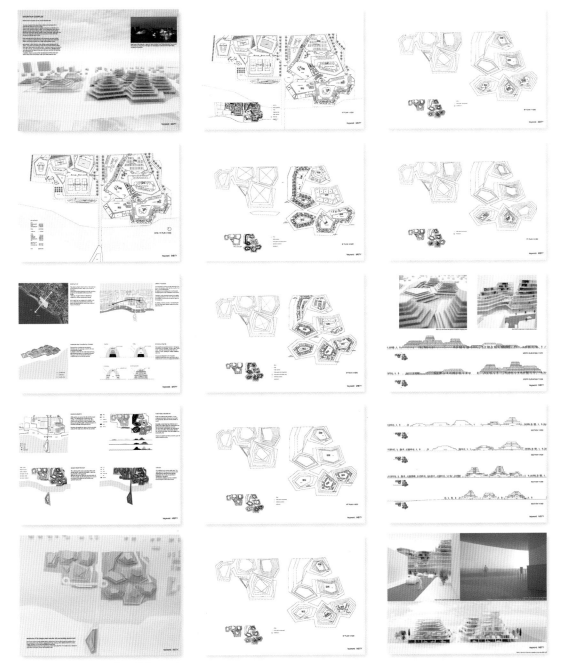

Mountain Complex圖冊（A4、橫向、5×3）

設計圖中的滿版與圖框

　設計圖畫面有上下左右四個清楚的軸線。相對之下，當表現的方式有遠近、密度、大小等不同的方向性時，就必須考量畫面的軸線與這些方向性之間的關係。在整合具有數個方向性的畫時，加圖框來區隔是很有效果的。

留白

　相對於圖面或文章等會被印刷出來的部份，留白便是指空白的部份。留白與輪廓是成對的。留白本身雖然無法傳達意思或資訊，但當留白吸引觀者注視而使輪廓翻黑的瞬間，底與圖便會反轉，而使留白產生了實體性，另一方面也可以將這樣的效果帶向輪廓。

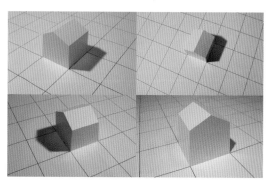

設計圖中的滿版

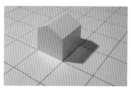

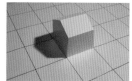

設計圖中的圖框

R House表現法圖板（A3、橫向、2×2）

【展示】

格式統一

　數個圖板均以統一的格式製作。這不單指標誌或字型統一，也指設計圖的形式。像是將比例規則化或者軸線的設定一致等。大多由數個圖板組合或紙張之間的關係來決定。適當的設計圖形式化與圖解之間的關係，可以達到不會阻礙視線走向的簡易理解。另外，不論是哪一種建築種類，設計圖的格式並沒有那麼多。

樣張

　真正輸出之前的暫時輸出。就算只是剪剪貼貼也要以原尺寸製作。尤其是A1以上的大尺寸，與PC螢幕尺寸之間有落差，因而很難想像照片尺寸或者文字大小等。這就是彌補這種落差並確認視覺體驗的過程。

Lisa Rienerman ／2005年我到巴塞隆納留學一個學期。我站在巴塞隆納一個小中庭似的巷弄裡，抬頭往上看。然後看到了房屋、天空、雲以及一個Q字。天空以及背光的空間形成了一個文字。我很喜愛這個正負反轉而呈現出文字的天空。既然可以發現Q的話，應該也可以在附近找到其他的文字。這麼一想，第二個星期我便開始邊看著天空邊到處行走。一點一滴的，我找到了所有的英文字母。（Lisa Rienerman）／在巷弄中的天際線疊上照片的框，留白部分的「天空」，在某個瞬間開始具有實體。

圖板組合

　　如果圖板有好幾張，就要思考如何排列或組合，以展現出一體性。另外，隨著組合方法也可能改變圖板內的設計樣式。

　　一般自然展示的方式有橫向展示，可以由上往下看的直排組合；以及直向展示，可以由左往右看的橫排組合。要避免極端的扁平形式。不論近看或遠看表現法圖板，想要傳達的資訊都可以清晰無礙。

直1×橫4，直向

直1×橫4，橫向

直4×橫1，橫向

直2×橫2，橫向

【其他】

競圖

　　以展示圖板來提案建築（建案）的評比。多數情形是製作者本人不能在場，並且必須進行使用照片或圖面以及附加的文字或圖示等，綜合性的圖板表現法。

簡章

　　主辦單位首先會敘述競賽的背景、歷程，其次是競圖所要求的建築物的意象與其機能，以及滿

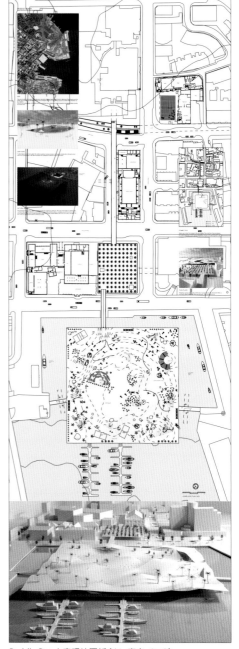
Paddle Beach表現法圖板（A1、直向、2×2）

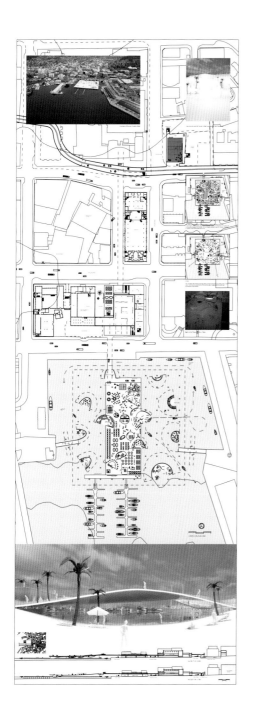

足機能的各項條件（地面面積／計畫的網絡圖／預算等）清單，還有時間表、審查員、事務項目等。根據主辦單位或建築物計畫的不同，情況或許會有些差異，但大致是依照這樣的形式。

提出疑問

在競圖簡章公佈之後的一定期間內，主辦單位會設定容許參賽者提出疑問的期間。主辦單位會分門別類針對疑問提出解答，或者按照提問的順序回答。

需注意引用簡章綱要的說法，將質疑的部份明確且簡短地敘述。如果提問的內容不只一項，需條列式地舉出，以避免回答變得凌亂。

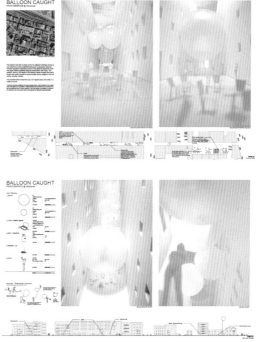

Balloon Caught表現法圖板（A2、橫向、2×1）

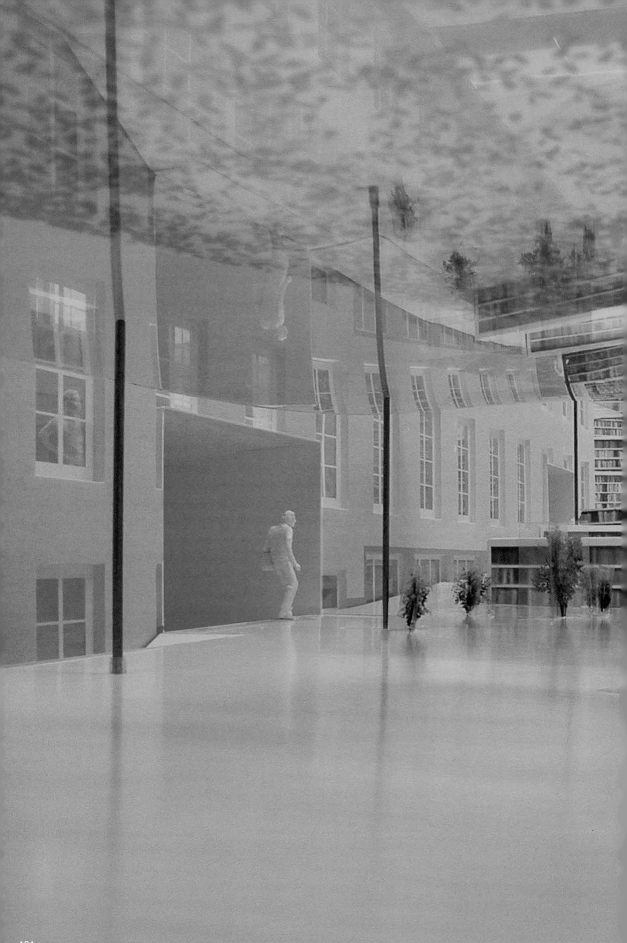

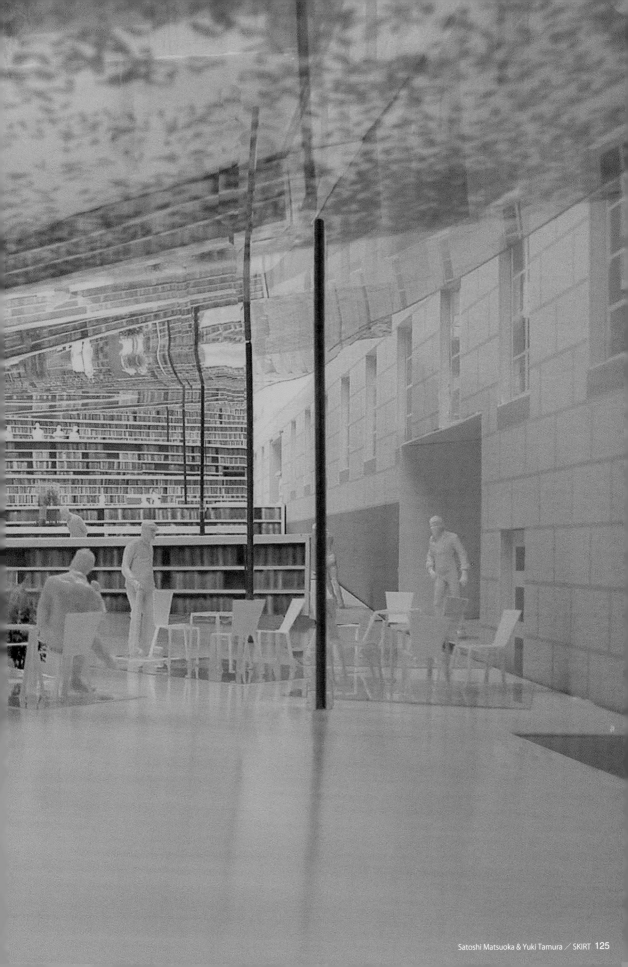

Profile
人物側寫

Andreas Gefeller

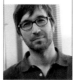

Andreas Gefeller 1970年出生於德國,追隨埃森(Essen)大學的Bernhard Prinz學習攝影。2002年出版「Soma」,獲獎無數,如Reinhart Wolf Presi等。Deutsche Fotografische Akademie會員,以杜塞爾多夫為據點舉辦展覽與出版。

Big

Bjarke Ingels 1974年出生於丹麥的哥本哈根,曾在西班牙巴塞隆納建築大學與丹麥皇家藝術學院學習建築。2001年在丹麥皇家藝術學院、2005年在美國休斯頓的萊斯大學、2007年在哈佛大學GSD擔任客座教授。2001年協助成立建築事務所PLOT,在參與過OMA的計畫之後,於2005年成立Big(Bjarke Ingels Group)。

naumann architektur
fnp architekten

史蒂芬妮·那烏曼(Naumann)1970年出生於司圖加(Stuttgart),曾於Architekturstudium in Kaiserslautern und Dublin學習。馬丁·那烏曼1970年出生於康士坦茨(Konstanz),同樣也曾於Architekturstudium in Kaiserslautern und Dublin學習。2001年共同設立richter naumann architekten,2009年共同設立naumann.architektur。曾多次獲獎,如2005年的AR Award等。

J. Mayer. H

Photo:Oliver Helbig

J. Mayer. H曾就讀於司圖加大學、古柏聯盟學院、普林斯頓大學。1996年於柏林設立的J. Mayer. H工作室,作品涵蓋都市計劃、建築、裝置藝術等。另外也在普林斯頓大學、柏林藝術大學、哈佛大學、AA學校、哥倫比亞大學擔任教職。

Jim Denevan

Jim Denevan 是藝術家,同時也是他擔任代表的Outstanding in the Field組織的主廚、沖浪愛好者。他的作品在 PS1/MOMA等地展覽,並被收錄在許多出版品中。目前在Santa Cruz島進行創作。

Leandro Erlich

Photo:Luna Paiva

Leandro Erlich 1973年出生於布宜諾斯艾利斯,1998年到1999年之間參與位在休士頓的Art in Residence活動。1999年移居紐約並舉辦第一次的展覽,之後擔任惠特妮雙年展、威尼斯雙年展的阿根廷代表。2002年移居巴黎,目前以巴黎和布宜諾斯艾利斯為據點進行藝術活動。

MVRDV

MVRDV 是維尼·馬斯、耶可夫·馮·萊斯、納塔莉·達佛利斯於1991年共同設立。維尼1959年出生於荷蘭斯芬達爾,曾於RHSTL BOSKOOP學習景觀建築,並於代爾夫特都市科技大學學習建築與都市計劃。耶可夫1964年出生於阿姆斯特丹,曾於代爾夫特都市科技大學學習建築。納塔莉1965年出生於阿賓格丹(Appingedam),曾於代爾夫特都市科技大學學習建築。

Myoung Ho Lee

Myoung Ho Lee 1975年生於韓國,2003年到2009年於首爾的Joong-Ang大學學習攝影。目前於Joong-Ang大學擔任教職。曾多次獲獎,如Photograph Critique Award等。

Olafur Eliasson

Olafur Eliasson 1967年出生於丹麥哥本哈根,1989年到1995年就讀於丹麥皇家藝術學院。2003年於倫敦Tate Modern現代美術館展出Weather Project,同年在佛羅倫斯雙年展丹麥館展出。目前居住在柏林。作品獲得古根漢美術館、洛杉磯現代美術館、金澤21世紀美術館等世界各地的美術館收藏。

OMA

Office for Metropolitan Architecture（OMA）據點設於鹿特丹，是一家分析現代建築、都市以及文化，並於國際間進行活動的公司。該公司由雷姆·庫哈斯、歐雷·歐連、艾倫·馮·隆·雷聶·達格拉夫、佛羅雷斯·歐克梅德，以及營運夥伴維克特·凡·達爾·契吉絲等六人共同領導經營。

Valerio Oligiati

Valerio Oligiati 於1958年出生，曾於蘇黎世聯邦理工學院（ETH）學習建築。在蘇黎世、洛杉磯工作數年之後，1996年於蘇黎世、2005年在庫爾（Chur）設立了自己的辦公室。1998~1999年曾獲得國內最優秀建築獎。2002年開始於義大利·瑞士大學的曼德里斯歐建築學院擔任教授。

PEZO VON ELLRICHSHAUSEN ARCHITECTS

Photo:Ana Crovetto

Pezo von Ellrichshausen Architects 是由摩里西歐·佩梭（Pezo）與蘇菲亞·艾爾里斯赫森（Ellrichshausen）在2001年於布宜諾斯艾利斯設立。摩里西歐畢業於聖地牙哥的天主教大學、智利康塞普森的比歐比歐大學（UBB），現擔任南智利藝術家運動的領導人，並於UBB、墨西哥的拉斯美洲大學（Las Américas）任教。蘇菲亞畢業於布宜諾斯艾利斯大學，現於拉斯美洲大學任教。

William Hundly

William Hundly 出生於美國明尼蘇達州，現在是以奧斯丁為活動據點的多媒體藝術家。2007年入選德州雙年展的Juror's Choice Award、瓊斯中心（Jones center）的New American Talent: 22 at Arthouse。

Renate Buser

Photo:Roland Schmid

Renate Buser 出生於1961年，現定居在瑞士巴塞爾。畢業於巴塞爾的Lehramt fur Bildende Kunst, Schule fur Gestaltung Bassel以及威尼斯的Accademia di Belle Arti。以瑞士為中心舉行個展。

西野達

1960年出生。曾就學於武藏野美術大學、Kunstakademie Muenster。現居住在德國科隆。2007年於日本的森美術館、廣島市現代美術館等地舉行個展。因其作家名稱更換計畫，約每隔兩年便更換作者名，曾使用過的名字有大津達、西野達郎、西野龍郎，羅馬拼音有Tatzu Nishi、Tatsu Oozu、Tazro Niscino、Tatsurou Bashi等。

Thomas Demand

Photo:Christy Lange

Thomas Demand 1964年出生於德國慕尼黑近郊，目前居住在柏林。曾就學於慕尼黑得塞爾多夫國士多學院、倫敦的戈德史密斯大學。藝術生涯始於雕刻，為了拍攝以紙製作的保存不易的作品而開始投入攝影，1993年轉向攝影作家，持續以照片與影片發表作品。

大島成己

1963年出生於大阪。曾就學於嵯峨美術短期大學。曾接受德塞爾多夫市文化局邀請至德國製作作品三個月。日本文化廳海外派遣藝術家研究員。於德國德塞爾多夫藝術學院托瑪斯魯夫教室學習。現為京都嵯峨美術大學造型學系準教授。

Heatherwick Studio

Heatherwick Studio 在1994年由托瑪斯·海勒威克（Heatherwick）設立，業務範圍涵蓋產品、建築、橋樑、公共藝術等。托瑪斯·海勒威克同時擔任RIBA的 Honorary Fellow，曾多次獲獎，如Prince Philip Designers Prize等。

本城直季

1978年出生於東京。東京工藝大學研究所藝術研究科媒體藝術課程修畢。使用4 × 5 的大型照相機，以迷你手法拍攝人物與建物的獨特表現類型而聞名。作品集《Small Planet》（LITTLE MORE發行）獲得第三十二屆「木村伊兵衛寫真賞」。作品照片獲得紐約大都會美術館永久收藏。

後記

　在編撰本書時，我們考慮了是否採用平常所思考的以及在設計上正在實踐的事情，這兩方面相關的內容。選擇視覺這個連接發想與技術的主題，除了讓我們廣泛整理至今為止所在意的事情之外，同時我們也終於可以做出實踐性的書籍。

　GRAPHIC社的大羽幸子小姐從構想階段開始便接受我們的建議，非常的感謝。負責圖解設計的ATMOSPHERE公司川村哲司先生、山本洋介先生，雖然時間很短但卻提供許多想法。另外，提供事例的藝術家和建築家們，在互動中給予我們鍛鍊題目、深化探討的機會，我們感到非常榮幸。

<div align="right">松岡聰＋田村裕希</div>

松岡聰	Satoshi Matsuoka
1973年	出生於愛知縣
2000年	東京大學研究所碩士畢業
2001年	哥倫比亞大學研究所碩士畢業、荷蘭台夫特科技大學擔任研究員
2001~2005年	於荷蘭UN Studio、MVRDV與日本的SANAA等國際知名的建築師事務所任職
2005年	創立松岡聰田村裕希事務所
2007年～	京都造形藝術大學專任講師

田村裕希	Yuki Tamura
1977年	出生於東京
2004年	東京藝術大學研究所碩士畢業
2004~2005年	於日本SANAA建築師事務所任職
2005年	創立松岡聰田村裕希事務所

AD：川村哲司（atmosphere ltd.）
LAYOUT DESIGN：山本洋介（atmosphere ltd.）
編輯：大羽幸子(グラフィック社)

協助：
橫山　正（IAMAS情報科學藝術大學院大學校長）
渡辺真弓（東京造型大學大學院 室內建築人間教育科目教授）
株式會社　以文社
株式會社　大林組／TNプローブ
株式會社　思文閣出版
株式會社　タトル・モリエージェンシー
京都大學人文科學研究所
日本國立歷史民族博物館
靜岡縣立美術館